踏青

蜿蜒的女同創作足跡

徐堰鈴 ——— 總策劃　　蔡雨辰·陳韋臻 ——— 主編

目　錄

編者前言　辨識的記號｜蔡雨辰 ································ 8

輯一

天亮以前，女巫仁已開始勞動
——魏瑛娟、周慧玲、傅裕惠｜陳韋臻 ············· 16

徐堰鈴，在顛覆和挑戰之間不斷創作｜蔡雨辰 ········· 46

杜思慧，在日常的帷幕裡作戲｜李屏瑤 ················ 56

藍貝芝，陰道裡的發聲練習｜李屏瑤 ················· 66

吳維緯，遊嬉世界的辯證學｜陳韋臻 ················· 76

簡莉穎，街頭與劇場的復返｜蔡雨辰 ················· 88

2015 年《踏青去 Skin Touching》演出剪影 ············ 96

輯二

我沒有去踏青，以及
我所 Touching 的台灣女同志文化地表 | 陳伊諾 ⋯⋯⋯⋯⋯ 114

筆尖下的魔鬼
——為女同志文學打上一個問號 | 郭玉潔 ⋯⋯⋯⋯⋯⋯⋯⋯ 124

踩在同運的浪頭上
——周美玲「女同志三部曲」及其他 | 陳韋臻 ⋯⋯⋯⋯⋯⋯ 138

以「看見」作為一個起點
——女同志藝術家吳梓寧、鄒逸真、鄭文絜 | 涂倚佩 ⋯⋯⋯ 150

唯二言明同志的音樂專輯
——《ㄈㄨˇㄇㄛ》、《她和她的詩生活》 | 賴柔蒨 ⋯⋯⋯ 160

吶喊與吟唱——台灣女同志劇場小史 | 李屏瑤 ⋯⋯⋯⋯⋯ 170

作者群簡介 ⋯⋯⋯⋯⋯⋯⋯⋯⋯⋯⋯⋯⋯⋯⋯⋯⋯⋯⋯⋯⋯ 183

別冊：踏青去 Skin Touching（2015）| 徐堰鈴

辨識的記號

文 —— 蔡雨辰

> 在一個時時否定你存在的社會，命名是爭取最基
> 本權利的必經階段，而且這階段不是過了便算，而是
> 要像儀式一樣不斷重複，不斷翻新它的意義。
>
> ——邱妙津，1994 年 8 月 23 日

　　2004 年 4 月，《踏青去 Skin Touching》於皇冠小劇場首演，台上台下笑鬧一片，親暱甜美。走出劇場，悸動也怦然，彷彿所有人都戀愛了一回。十一年後，《踏青去 Skin Touching》重演，票券於演出前便售罄甚而加演，每回開演前，實驗劇場外人龍長排，共同迎接一場遲來的慶典。有人懷念，有人朝聖，初戀或許不復記憶，更多慨歎：

十年前後，我們終究走到了這裡。

2014 年春天，藍貝芝來訊詢問我和陳韋臻是否有興趣為《踏青去 Skin Touching》十年重演製作一本紀念專書，凡「女同志」之名，當然義不容辭，非政治正確，而是，作為一枚身分，一個戰鬥位置，一種生活方式，我們也與之纏繞了超過十年。面對這個命名，我們探問又推翻，用生命與之搏鬥，馴服或抵抗。

2015 年春天，演前半年，專書企劃會議終於啟動，我們輪流訴說成書的想像，關於女同志的生命演變，同時苦惱如何將那紛亂多變的慾望和再現具以名之？天后導演徐堰鈴從偶像變成工作夥伴，她不廢話，留下一個簡單也複雜的提問：什麼是女同志的創作？

尋找答案的同時，一個微妙的現象也浮上檯面，我們似有相當數量的文化生產、文本分析及性別論述，卻少見創作者的口述，意即，為作品提供解釋的，總是評論者。各式文本背後的創作者如何轉化生命經驗？性傾向與作品的關聯性為何？同志身分是種使命抑或包袱？問題一出，我們發現，其有效性隱隱暗示著出櫃壓力，或許以「出櫃」概之過於簡化，卻是這本書在製作過程中碰上的最大難題。我們僅能在婉拒受訪或「已讀不回」的拉扯中，旁及「出

櫃」之外的可能，也不得不回到古典的、作者與作品的關係──當作者強調作品的獨立性時，究竟是一種迴避亦或中立？若作品應已道盡一切，我們又試圖在作者身上探挖什麼？作品，大於作者嗎？

反覆琢磨，當我們以為能憑一本書尋找解答，卻只看見更多疑問。

如同作者郭玉潔在文中的提問：「什麼是女同志文學？假設是以女同志為主要情節的文學作品，那麼異性戀的作家當然也可以寫，何須『女同志』的身分？又何為『女同志作家』？是身分為『女同志』的作家，還是身分為『女同志』同時寫作女同志題材的作家？假設一位大家向來以為的『女同志作家』，突然寫了一本異性戀題材的書，那麼，它還是女同志文學嗎？」來回詰問暫無終了，我們只能結構一本書，讓諸多問題歸類建檔。

本書共分二輯，並收錄 2015 年新版《踏青去 Skin Touching》劇本。輯一從劇場出發，〈天亮以前，女巫仨已開始勞動──魏瑛娟、周慧玲、傅裕惠〉專訪三位台灣劇場界的重要導演，她們皆有幾部性別意識鮮明的作品，我們試圖以口述歷史的方式，拉出她們年輕時代所接受的戲劇啟蒙與社會養分，望能為讀者提供更具歷史性的理解

向度。本輯並收錄導演徐堰鈴與新舊演員班底的五篇專訪，這五位劇場人分別在這十年中，為台灣劇場圈製造各類性別麻煩。徐堰鈴在專訪中道盡她創作《踏青去 Skin Touching》十年前後的來龍去脈，也回顧幾部曾經參與的女同志戲劇作品。

杜思慧與藍貝芝皆是「女節」的重要推手，杜思慧於2008年的作品《不分》更是 T 婆敘事外的女同志經典之作。藍貝芝自在穿梭幕前幕後，亦是《陰道獨白》的台灣發起人。吳維緯的帥氣身影是台灣劇場圈中少見的演員形象。後起之秀簡莉穎近年以 BL 搖滾音樂劇《新社員》引起驚人迴響。我們希望以這幾篇專訪為讀者勾勒出近年來女性／女同志創作者在劇場圈的軌跡與成果。

輯二試圖描摹九〇年代以來的女同志文化地景，我們以類型為原則，輻射出文學、電影、視覺藝術、音樂等範疇，陳伊諾的〈我沒有去踏青，以及我所 Touching 的台灣女同志文化地表〉以私閱讀的記憶與品味，夾敘夾議，提供一種分析方式，也同時拋問，那些在台北之外的女同志們在自我命名為「女同志」之前與之後的年少時日裡看到了什麼、想要「成為」什麼？

〈筆尖下的魔鬼——為女同志文學打上一個問號〉共

訪問陳雪、張亦絢、何景窗、羅浥薇薇與柴，堅強陣容一字排開，分別代表了不同世代的女性創作者，若書寫是一場為經驗賦予意義的奮鬥，這幾位創作者既自我顛覆，也挑戰了世人對於女同志的想像和定義。〈踩在同運的浪頭上——周美玲「女同志三部曲」及其他〉完整爬梳電影導演周美玲之創作與同志運動千絲萬縷的關係，亦延展出台灣同志電影的商業趨勢。〈以「看見」作為一個起點——女同志藝術家吳梓寧、鄒逸真、鄭文絜〉則以「台灣女同志藝術家有誰呢？」為問題意識，試圖以這三位藝術家的生命故事，揭開女同志藝術研究的序幕。在音樂方面，我們尋覓打探多位（傳說中的）女同志音樂人，無功而返後決定回顧台灣首張同志音樂創作專輯《ㄈㄨˇㄇㄛ》的製作背景，也在採訪過程中探挖出女同志的詩專輯《她和她的詩生活》，時光拉回九〇年代，請見〈唯二言明同志的音樂專輯——《ㄈㄨˇㄇㄛ》、《她和她的詩生活》〉。最末，李屏瑤的〈吶喊與吟唱〉則從年代劃分，為讀者一一標誌出女同志文化事件。

採訪、口述、記錄，每個環節注定了必然的誤差與錯位，然而生命從來不只是真實與虛構的角力，唯有尊重每個傾聽與言說的當下。因此，此書也同時挑戰每個採訪者

對於理解人之厚度的能耐。採訪寫作約在三個月內完成，或深或淺地挑戰了與受訪者的關係與界線，拼湊記憶、觸碰未曾出土的故事與心聲。創作者在這些日常、親密的口述中定義自身，我們盡力描繪，但並非尋找一個一致的答案。書寫時，我們也不約而同地照見自己的成長過程，與之比對折射，梳理歷史，更同時梳理自我的認同歷程。

　　書中幾位創作者皆是我們年少時的啟蒙，十幾二十歲時在紙頁間指認的名字，如今坐在身畔聊著日常，曾經的苦難與迷惘就在一問一答間越了過去。

　　唯獨一個名字。

　　邱妙津是無論如何避無可避卻也無法碰觸的創作者，她的名字幾乎貫穿本書，不管是參照點或里程碑，書中每位創作者皆標誌出了後邱妙津時代的思索與視角。她在廿一年前的日記中寫道：「命名是爭取最基本權利的必經階段，而且這階段不是過了便算，而是要像儀式一樣不斷重複，不斷翻新它的意義。」這段文字如今讀來依然有效，什麼是女同志的創作？本書集合眾人，對同一個問題訴說不同答案，我們並置新舊世代的觀點，展現「女同志」流水多變的複雜樣貌。甚而，在不認同不接受不喜愛這項命名的態度中，也能攢出被理解的空間。

　　因此，本書命名「踏青」，一是擷取自劇名，二是走踏回望前行者蜿蜒的創作路徑，我們試圖沿途撒下一點麵包屑，提供一點辨識的記號，期望後繼者持續前行，或者，另闢蹊徑。

　　本書製作期間蒙幾位友人協力，策劃期間感謝劉念雲、陳雨柔陪伴討論，受訪人選尋覓不易，感謝蔡明君、陸君萍、賴子、Corvis、林書弘提供名單協助聯繫，書稿幾番拿捏修改，感謝藍貝芝、陳伊諾、陳瀅如的閱讀與建議。最末，感謝所有受訪者的慷慨訴說。

輯
一

天亮以前，女巫仁已開始勞動
—— 魏瑛娟、周慧玲、傅裕惠

採訪 —— 李屏瑤、陳韋臻、蔡雨辰
文 —— 陳韋臻

女巫誕生於何時？……「從絕望時代開始。」*

魏瑛娟

　　Ab Db—d(♮) D(♮)—Ab Db—d(♮) D(♮)—燈暗。音鎚敲擊鋼弦，完全4度後接完全8度，8拍裡各半的上行與下行，疊加一個大3度成雙音進行，單音D繼續8度往下走。燈亮。眾女肢體起落緊繃同在一個點，情緒高漲滿溢直到溢窒台下，遺書砸地，暴力成形。

　　節奏，肢體，文本，音符，她精準無誤地編排，將近兩個小時的演出長度，把邱妙津的遺書編寫成影像音像肢體詩作，幾乎把女同們從1995年之後五年來的創慟拉引成魔。這是女朋友作品2號。三十六歲的魏瑛娟留名女同志圈的劇場作品。

　　但她不是女同志。或者說，她並不說自己是什麼（儘管有太多的小道消息讓我們聽聞、揣測，但於她而言一切皆與創作無關）。更精確一些地說，儘管她從八〇年代中期就開始陸續創作了大量與性別議題相關的戲劇，但性別並非是她思考轉動的核心能量，而是一種權力關係的濾鏡；政治議題亦是。就如同她經常在性別與政治兩者之間互相援引、互為象徵，「權力關係無所不在，這是人與人的關係的宿命……是的，政治的權力關係跟性別就是同一件事。」於是，魏瑛娟如同劇場圈的時代現象轉譯者，一雙鷹眼藏在黑框眼鏡後，俐落地感受而後剽悍地言說，再言說。來自西方的「前衛」一詞放在她身上並不足夠，她更多是一路活在每個時代的關鍵點，將劇場作為發聲筒。三十年過去，「我會持續做下去。」魏瑛娟如此說道。

■

　　1988 年，台灣解嚴第二年。就在這一年裡，於台大夜間部外文系「直線劇場」中的魏瑛娟，接連在台大視聽小劇場作了三部戲：《森林與城》、《我・康康・的台北》、

《風要吹的方向吹》，預示了她直言不諱的犀利態度即將從校園跨向外界。

春天，《森林與城》揭開魏瑛娟對於性別權力關係的思考切面。這是魏瑛娟從 1985 年進入台大話劇社後的第三部創作，也是她第一個「口述或紀錄片概念」的劇場作品。在那個年代還深藏在女孩日記本裡的故事，初經、戀愛、原生家庭、性事、暴力，口述展開，浮現在台上，「就是血淋淋的成長過程，當時分析起來，其實整個性別教育都有問題，女孩子根本不知如何保護自己。」

魏瑛娟與團員們根本不敢宣傳這齣戲。八〇年代末期，校園內的演出，從衣櫃裡開了個門縫探頭向外，性羞恥帶來曝光的恐懼，伴隨吶喊出口的欲望增長，「演出在當時確實令觀眾感到相當震驚。」這個時代的台灣性別運動正處萌芽時期，作為社會顯學的性別議題是雛妓救援行動。性別教育、女性人身安全、同志運動的政治搏鬥點還遠在下一個十年後，魏瑛娟卻已經從友人的真實故事裡一把抓起問題癥結。

同年入冬，《風要吹的方向吹》撩動了觀眾對性別與政治權力關係的穿透性思考。劇名來自布列松（Robert Bresson）1956 年的作品《Un condamné à mort s'est échappé

ou Le vent souffle où il veut》（法文原意「越獄的死囚或風吹它要吹的方向」。英文片名《A Man Escaped》；中文片名《死囚逃生記》）。這部戲的故事一樣連結了囚禁、生存與政治，魏瑛娟透過電影的畫面風格，以極少對白上演一家三兄弟與小妹亂倫的故事。「畫面乾淨，三兄弟以不同形式強暴小妹。就是在罵國民黨，或不只是國民黨，而是整個台灣的歷史處境。台灣被多少政權這樣對待？」

由身而家而國，魏瑛娟在解嚴後不過第二年的時間點上，不只思索殖民、性侵、父國的權力關係，同時也嘗試觸碰自由思想與跨界的問題。這解釋了何以魏瑛娟將在隔年以批判性別的《男賓止步》闖入全國大專戲劇比賽，再拿著諷刺黨國政權的《他們在照團體照》登上皇冠小劇場售票演出。她鋒利的問題意識割開劇場觀眾的眼罩，往後將占據台灣劇場界重要一席——「師大有個很厲害的叫田啟元，台大那個很厲害的就叫做魏瑛娟。」這是比魏瑛娟年輕五歲的傅裕惠剛上大學時流傳在小劇場的傳言。

∎

雖說是解嚴後，但自由開放豈是一夕可及。性／別的、

政治的、藝術文化的，各方衝撞都在開展。田啟元在 1988 年成立「臨界點劇象錄」，同年《毛屍》出爐，少數人開始挾著強烈的性弱勢經驗涉水臨焰。「那個年代，劇本還要送審，警備總部也會有人來偷偷錄音，演出現場出現便衣……我在台大作戲，也被教官找去『說話』：『欸，這個，不太妥當。』」魏瑛娟毫不在意，一轉頭：「你管我啊！」面對外界抨擊、質疑時的口頭禪，像是在那時就已經穩穩地生根，想要說話的欲望也穩穩地繼續滋長。

在較邱妙津早上一輪的年代，同志議題是完全無法啟齒的，像是隱身卻更加劇烈的社會隱疾，「身邊的同志極度激烈、黯淡或苦悶，必須遮遮掩掩如同變色龍，在某些場合上，某種認同才能稍微完整一點顯示給同伴看。」當時她與同志朋友間老是開一個玩笑：「你最近去哪裡玩啊？」「在衣櫃裡玩啊！」如今看來像是過時的玩笑，落在那個肅殺的年代，追捕女巫一樣的瘋癲父權社會裡，魏瑛娟直接拿著劇場作為劍與矛，展開她的反擊，說她想說的話。

除了固定在話劇社活動，魏瑛娟也待過台大代聯會（1987 年改制為台大學生會），也穿梭在校內外的團體間，透過劇場與他人產生連結，包括性別或政治議題的社

會運動團體，如婦女新知等婦運團體的場合都曾出力相挺。
1989 年席捲當時年輕一輩都會青年的無殼蝸牛運動，「我
帶一票台大話劇社的學弟妹，像王嘉明、符宏征等，扛了
帳篷就在忠孝東路街頭演出，一邊演一邊跑，警察在後面
追。演完了就睡在忠孝東路的頂好商圈那邊。」

對權力關係的敏感從何而來？說話何以對她如此重
要？在一個極細微的、不容易被察覺的語頓後，魏瑛娟悠
悠地談起國小時的經歷：

「我是成長在一般台灣家庭裡的小孩，平埔與閩南混
血，家人都只說閩南語和日語。那個年代就是非常李登輝
式的年代，我看著李登輝都像是看我阿公。在這樣氛圍下
長大的小孩，上小學之前完全不會說當年所謂的『國語』，
一進了學校，台灣小孩與外省小孩混在一班裡，衝擊很大。
班級裡的外省小孩都穿著很好、乾乾淨淨，家長都是學校
老師或軍公教人員；本省小孩看上去就是邋裡邋邊，赤腳
在田裡種田。當時我們老師特別認真，並排的木桌分別是
一排本省小孩，一排外省小孩，讓功課最好的教功課不好
的，卻因此壁壘分明。

「原本 bilingual 的環境，到了小二下學期，突然接到
推廣國語的命令，一律禁止說閩南話，講了就會被罰錢。

我當時非常震驚，非常強烈地意識到：『我為什麼不能講？』甚至因為聽不懂國語被同學罵『笨蛋』。」

台灣自 1949 年開始的語言創傷持續陣痛，整個現代性從失語症開始，繼續作為背後靈在現代化過程中作祟。魏瑛娟忿忿地：「為什麼不能講？」憤怒在她身上植下一顆強悍的種子。被嘲笑是「笨蛋」之後，經過兩次月考，魏瑛娟拿下全班第一名。她無比清晰地回憶：「我拿下 599 分，只錯了一個字，稻『穀』的『穀』中間少了那一橫。」

在語言被剝奪的失落與憤懣裡，權力與階級的落差裡，以及太多身邊友人的血淚經驗中，魏瑛娟長出特有的批判眼光。「我並不是要說省籍對立，而是同樣的事情一直在台灣發生，新移民、外籍新娘，像我的學生已經有外配第二代了，但我們就是不會教外配的小孩母語。漢族宰制的大中國思想一直沒變過。」

九○年代後，魏瑛娟繼續在劇場擲下一些震撼彈：受學妹自殺影響而生產的《告別童話》，為女人在童話美夢破碎後的血淚史留下反思；《天方夜譚——1001 頁也不夠》銳利地將觸角伸入國族身分的認同問題；為了挺獨立藝文空間「甜蜜蜜」而製作的《隆鼻失敗的ㄚㄚ作品》1、2 號，在整形以醫療之名攻堅進入女人「幸福」的年代下，刺一

樣的詞彙與沉重的議題，冒犯了眾多觀眾，「連紀大偉都跟我說看完戲感覺不太舒服」。

■

　　政治的小劇場年代終將告結，魏瑛娟在看似一片歡騰的全球化時代裡，帶著既有的批判繼續往前，撇除新自由主義的假象，在劇場語言中思忖如何將跨地域、跨領域的溝通，還原到在觀察與經驗為基底的身體、情緒與音調可行之處。1994 年，魏瑛娟負笈紐約，攻讀教育劇場碩士；1995 創辦「莎士比亞的妹妹們的劇團」；1996 年第一屆女節的創作《我們之間心心相印──女朋友作品 1 號》，三個女妖登上當時才創刊第二年的《破報》封面，為台灣留下首齣無對白的女同志劇場作品，同時首次受邀香港藝穗節演出。「是劇場還是舞蹈？」她在香港的觀眾心底留下了這個疑問。

　　此後，無論展演形式或者地理疆界，魏瑛娟持續不斷地跨域。1997 年從紐約大學畢業，推出《666 著魔》，立於世紀末的荒蕪裡，劇中 BDSM 話題在台灣早產降臨，跨海到東京演出；1998 年的《2000》，對演出者的身體語彙

的實驗與開發不遺餘力，在「兩岸城市文化互訪」成為顯學的十年以前，便受邀北京實驗劇場藝術節演出；2001 年《給下一輪太平盛世的備忘錄──動作》挑戰將文學技巧的五種元素（輕、快、準、顯、繁）轉化為劇場內演員的動作，直到 2004 年總共在全球十地演出……

九〇年代中傳言「拿碼表排戲」的她，直到這個時期的魏瑛娟，在評論家筆下的劇場風格總是「精準」而「純粹」，成為她創作風格的指認。她穿梭在不同媒材的創作文本與文化，同時跳脫理論與標籤的框架，攝影、文學、聲響藝術、科技媒體，乃至於次文化，經由她手化身出《無可言說》、《愛蜜莉・狄金生》、《瘋狂場景──莎士比亞悲劇簡餐》、《愛愛 il》，一部又一部地將世界玩轉在她的劇場間，轉為舞台上演員精準的演繹。「整個創作脈絡都在處理的問題」──自由思想，也由此穿透她的內在，外顯於她的「跨域藝術」劇場裡。

於是觀眾有了最新的《西夏旅館・蝴蝶書》。一個角色跨足在陰陽兩極將如何被扮演？除卻異性戀、同性戀、統獨、國族的狹窄標籤，剩餘在歷史裡屬於每個人的靈魂困頓與愛恨為何？自由思想、跨界、殖民流動到後殖民的論述，魏瑛娟即將帶著充滿這些思索的《西夏旅館・蝴蝶

書》，前往一個殖民傷口更複雜、族群組成更多元的國度
——新加坡，參與當地的國際藝術節演出。

　　恍然，我們似乎回到了魏瑛娟口中「政治的權力關係
跟性別就是同一件事」，所謂「同一件事」，指的恐怕就
是一種在各方流動的人們，剝開各種標籤後剩下的關係，
「至少，我可以告訴你有不同看待世界的方式，這也就牽
涉到你怎麼看待你自己與周遭的人。我的作品也許是台灣
社會各個年代、各種議題的切片，因為，我只是忠實地在
劇場裡，反映與當下環境之間的關係……我不一定有解決
之道，但我可以去感受，去訴說，」她太過銳利而堅定地
走了三十年後，如此說道：「我就是要做這件事情。」

女先知預知未來，女巫則去實踐它。＊

周慧玲

　　舞台上，時間橫跨了半個世紀，1912 年（民國元年）的閩中地區與 1964 年戒嚴時期的台灣。朝代更迭，主角被迫也主動地更換了生存模樣：青春時期的瑞郎沐浴在「南風」（男風）愛戀中，戀人遭逢不幸，而他為此自宮；年華老去後，一手撫養已故愛人之子再展同性戀情，更名「瑞娘」的他再度困頓心焚。

　　瑞郎究竟是男亦女，飾陰亦飾陽。徐堰鈴穿著白袍飾演的美少年，未露一寸肌膚便將慾望帶往觀眾身上。「性別是人類文化最古老的表演技巧。」周慧玲不只一次如此說道。

　　那慾望究竟所指認同、性向為何？而改編清代李漁《無聲戲》中的〈男孟母教合三遷〉究竟是異色、獵奇或其他？這種種指向政治正確的提問，都在導演周慧玲的巧妙擺布下，不再占據舞台的核心意義。2009 年首演，2010 年經典加演第二版，這部《少年金釵男孟母》並非針對同志社群而創，「我不想闡述什麼，無非是反覆說一則極其浪漫

的故事，再問問，如果從前是那樣，我們又是怎麼變成今天這樣的？」周慧玲在她近日陸續完成的系列電子書計畫《表演台灣彙編 03：戲劇劇本館——少年金釵男孟母》中如此解釋。而她確實為社群外的觀眾開了一扇名之為理解的窗。

儘管她不欲闡述，然而在這部戲的事前事後，周慧玲都像女巫，亦如先知。她將原著三百五十年前的故事拉往前現代，再為主角瑞郎縫織出他的「其後」。這個「其後」微妙地正落在白先勇發表之濫觴的 1960 年代。舞台上劇情起始之年，1959 年（民國 48 年），在歷史時空的台灣社會裡，正見同性戀族群在報章媒體上成為獵奇與譴責的對象，在紀大偉的研究中，男同性戀的聖地「新公園」於此首見於眾。當然，周慧玲的作品並非直指這個歷史細節，卻間接地展示出她精準透視一個時代應當與值得書寫的落點。

同時，她也從這部戲為起點，從歷史隙縫裡拉出家族祕密。演畢，周遭至親突然對她談及了深藏在家族裡的故事，如同戲裡與戲外的相互回聲。「我努力讓作品進入角色的心情與時代中，就會像預言一樣，觸碰、看透一些事……會有很多故事灌到我的耳朵裡面，而我要做的，就

只是把耳朵打開。」如此，像輕旋一個紐，周慧玲便在劇場內外貫穿了政治、性別、社會、歷史、國族與人們的情感模式。

　　　　　　　　　　　　▓

　　一直以來，周慧玲身上始終帶著導演的霸氣與學者的犀利，蛛絲馬跡都躲不過她凌厲的雙眼，稜角鮮明的她彷彿早已對一切了然於心。我們無從得知她的聰穎與靈轉從何而來，但幾乎可斷言，成長經歷在她身上留下一抹重要的痕跡。

　　故事從這裡開始：「我十八歲接生了三十個娃娃，其中有五個是醫生趕不及，由我親手接生的。」我們瞠目結舌，周慧玲倒是得意地笑著立刻說：「我的求學歷程可很不同。」

　　閩南與外省籍混雜的家庭組成，一屋子奇特的女人養出來的小孩，她曾在「台灣劇場歷史軌跡上的個人創作路徑」演講上談到，她的外祖母是那種老對著男孫嚷著「你再壞我就把你閹了！」的「陽具母親（phallic mother）」，讓她成長時感覺身為男性相較於女性更常面

對潛在的威脅；她的母親是自願到金門服役的台中女人，總是拿著書櫃上《易卜生全集》裡的話語，告誡周慧玲：「女人一定要能夠養活自己，要經濟獨立。」另外幾個阿姨分別給了她奇異的文化刺激，又像是翻轉家庭位階倫理一樣地任她親暱、使喚。

一個沒有 role model 的女人，吸收了奇特的女人奶水，卻也一路自我衝撞而成。接生了三十個娃娃後，周慧玲突然過早「預見」人生走馬燈，念頭一轉，就去重考大學，進入輔大英文系，在幾個外籍教授的引領之下，成為她口中的「現代主義的女兒」。

八○年代初，台灣紛竄而多元的社會動能尚未浮上主舞台，當時，周慧玲在輔大課堂上經歷現代主義文學、表演藝術與視覺藝術的啟迪。令她印象深刻的是，每回暑假結束，系上熱愛看戲的神父修女們總趁著假日擠到紐約看戲，帶了許多劇場的「伴手禮」回輔大，劇本、影像，那些才從紐約演出完畢、炙手可熱的素材。在當時幾乎只有 1978 年成立的「新象」引入國外藝術展演的台灣，這些來自輔大的戲劇養分幾乎構成了周慧玲創作啟蒙的骨幹。時至今日，她仍語帶驚嘆：「輔大的學校視聽圖書館中，竟然藏有記錄我博士班指導教授謝喜納（Richard Schechner）

在 1968 年導演的《酒神 69》（*Dionysus in 69*）的實驗性紀錄片。這部連在紐約大學都只有課堂上才得見的珍貴紀錄片，竟然在我還是輔大學生時，就已經收在視聽圖書館了！」

前衛開放的環境，配以豐富的戲劇資源，相較於 1984 年開始的大專戲劇劇展，輔大自有其學生戲劇競賽的悠久傳統，周慧玲的劇場訓練從這裡開始。經過三年的學生戲劇競賽後，1984 年，她首次執導實驗性劇作，挑選了英國編劇 Ron Hart 在 1983 年的得獎作品《Lunch Girls》。四個中產階級閨蜜通篇的叨叨絮語，面對這樣的劇本，周慧玲大量重新介入、理解劇本架構，創造段落與情境。「其中一段關於不孕的女人與需要冰敷降低睪丸溫度的戲，印象中當時有位曾參與蘭陵劇坊的同校同學看了，說我太大膽，這尺度根本當時外面都不能演。」

1985 年，大學畢業，隔年去了紐約大學接受前衛理論與劇場的洗禮，1989 年碩士畢業回台，兩年後再度返美，直到 1997 年取得博士學位，周慧玲說，自己是在國外給解

了嚴。

在美留學初期，台灣歷經 1986 年民主進步黨成立、1987 年解嚴、1988 年蔣經國去世等大事，而對岸中國的六四天安門事件則爆發在她取得碩士學位首次回台的前夕。這段時間，人在紐約的她，經歷到的卻是黨外海外人士聚會的新鮮感。她謔稱他們是「weekend politicians」，總是在周末的海外宅邸吃著女人準備的台灣小吃，言談政治局勢，「我總在旁聆聽默不作聲，但因為我的家庭背景，他們像是滿腹『改造妳』的欲望直戳妳，接近一種霸凌的對待。」她在他們身上看見人生百態，也理解了政治奪權的算計，以致於日後曾有機會被邀進政治圈，她也明確地拒絕了。「我作為一個文化人，清楚不會涉入政治。清談誤國，要玩政治就要奪得最大的權力，但裡頭的操作不是清談便可以解決的。我不作業餘政客。」

校外經驗了這些「邊緣的黨外活動」，校內則如同另一個全觀的思考層次，將周慧玲整個拉往全球化國族主義的思考向度。當時的台灣正處本土化的政治關口，周慧玲卻已經熟讀《想像的共同體》（*Imagined Communities*）等關於國族記憶與身分認同建構的當代研究文本，思辨文化如何成為建構國族與社會的執政策略。「當時研究了許多

新加坡、加拿大的資料，包括前者的住房政策如何成為多族裔與國家的統治手段，或後來被譽為『國寶』的戲劇泰斗郭寶崑等人如何受到白色恐怖的迫害，對於中文書寫權利的剝奪……很多例子跟台灣很像，就覺得台灣應該有人來寫個國族與文化的研究。」於是，她的研究所論文便是關於台灣的國（京）劇與國家主義。

　　相對於台灣政治發展的局勢，她太早走入國族主義的研究，就如她的博士論文，也就是後來以中文改寫出版的《表演中國：女明星、表演文化、視覺政治，1910-1945》，同樣過早進行的中國文化研究，周慧玲始終走在太前端，以致於始終未被台灣主流劇場研究領域放在核心。1991年，周慧玲再赴紐約深造表演研究博士班，當時身邊的亞洲同儕都是戲劇圈執牛耳的人物。她身在紐約大學的前衛理論課程中，與前任上海戲劇學院曹陸生、現任新加坡國際藝術節藝術總監王景生、後來活躍於政壇的李永萍等人，在謝喜納夜晚的亞洲戲劇理論課堂間，台上台下爭持著發言辯論；另一隻腳卻跨到當時任教哥倫比亞大學的中研院王德威教授在東亞系開授的中國現代文學史，更耗在哥大圖書館裡，翻遍四庫全書中關於戲劇的筆記雜文等文獻資料。歷史材料、前衛理論，她貪心地都沒放過。

另一位紐約大學的猶太裔人類學教授 Barbara Kirshenblatt-Gimblett（BKG）則結合了食物與文化展演，論述文化觀光對於文化記憶與政策的關聯，「她的書櫃是一整排的世界史，裝飾品則是她用麵粉做的偶；一個中文字都不會說，卻能作出我嚐過最美味的中式包子。」像是為國族的大歷史研究裡注入了溫度，周慧玲在潛移默化底下，這些軟性的日常文化竄進大團塊結構的文化政治，串起了周慧玲在 2002 年的〈田野書寫、觀光行為與傳統再造：印尼峇里與台灣台東「布農部落」的文化表演比較研究〉，以及 2010 年的《百衲食譜》一作，也在她口中自稱的「民國癖」下，總有能耐將舞台上的人物關係，調度成具備歷史厚度與啟示的複雜向度。就如同她今年（2015）4 月才執導與中台兩地合作的《蔣公的面子》南京登台重新演出，8 月上北京國家大劇院，12 月再登北京保利劇院等，她重新調度節奏、燈光、舞台，並為演員挖掘內在的理解與複雜性，更敏銳地補入歷史的老歌。一席舊強人政治的袍子，她用不著刻意「解構」，卻穿上新人記憶的補位、重組，所謂歷史「真相」究竟如何也跟著無關緊要了起來，但時代的重量卻無以迴避。

■

　　1995 年周慧玲回台，1997 年拿到博士學位，同年便與李永萍、江世芳、黎煥雄、紀蔚然、王孟超、魏瑛娟等人在籌備一年多後，舉行了「創作社」成立記者會，緊接著周慧玲便在 1998 年進了中央大學擔任副教授，開始在劇場與學術二方展現其所能。

　　「當時有許多個人劇團，單一創作者撐一個團，很容易枯竭，而不同人可以玩不同的東西。紀蔚然當時這麼跟我說：在台灣作戲沒有只當導演的資格。他這一句話，我就開始自己寫劇本，而不只是導戲。」前十年，眾人總在周慧玲家開會、討論，一個作品出來便互相批讀、彼此提問，2000 年的《天亮以前我要你》是這麼誕生的。爾後周慧玲續以《記憶相簿》、《不三不四到台灣》、《Click，寶貝儿》、《少年金釵男孟母》、《百衲食譜》等作品，打開了小劇場與主流大型劇場之間的縫隙，「創作社」成為台灣劇場的新風貌。

　　另一方面，周慧玲身在學院內，中央大學的黑盒子劇場卻不以大學圍牆為限，撐出的天際線不僅跨出校門，更直截地將地理疆域和時間推往深遠處：一手推動「台灣現

代戲劇暨影音資料庫數位典藏計畫」，為台灣當代劇場的每一步篳門闢荒都留下重要的印記，成為研究者的歷史寶庫；「全球泛華青年劇作競賽——引來優異的外國劇本創作者；開發「@Theatre（台灣表演藝術訊息交流平台）」app，成為劇場觀眾的看戲指南；而包含了戲劇、戲曲劇本、技術、設計以及表演書寫的《表演台灣彙編》數位出版計畫累計共十九冊，更是多數劇場工作者不願觸碰的資料整頓苦工。

橫跨創作與研究領域的周慧玲直言，做這些事情麻煩、痛苦，卻如此重要。「我曾經將手上藏有的阮玲玉作品與另一位國際知名學者交換，但卻拿到品質非常糟的影像，當時我便發願，資料絕不藏私。我的研究不是靠藏私而來，而這些資料也不應只有一家之言。」她先是憤怒而堅定地說，卻話鋒一轉：「不想把這些東西扛進墳墓，沒想到卻扛到了現在，比捎進墳墓還慘。」她猛然地大笑自嘲，卻也由此顯示出其驚人的毅力與執念。

她從舞台消失，卻仍在鄉野流連。＊

傅裕惠

　　傅裕惠這輩子似乎都在與各種主流霸權的意識形態打架：她被籠罩，質疑，而後超越，再不回頭。都是自己磨出來的，她說。她像鑽進奇怪的樹洞，走過一段，見了天光卻一腳踩在廟埕上。她雙腳跨在以男性為主的野台歌仔戲前後，學會軟下腰、低姿態，與戲班子搏鬥，拐騙硬幹也要弄出異於傳統歌仔戲的作品。

　　一週瘋狂的導演排戲，上了台，看著她的小生怎麼一出彩排大門就搖身一變帥氣逼人，台下媽媽們扛著大砲攝影機一逕對準猛拍，怎一個爽字了得。

　　「台灣真正的情慾流動自由在這兒哪！」傅裕惠渾身是勁地說。

　　「傅裕惠有魏瑛娟的機制巧思與田啟元的剛猛唐突（雖然她可能全不認識這兩個人），小劇場架式十足。」1996 年，鴻鴻看完傅裕惠在堯樂茶酒館導演的作品後，寫下這段文字。當然，傅裕惠早在念政大新聞系時就已經聽

説過這兩位前輩，但這也不過是前話罷了。

《自虐，沒關係，煮糖醋魚》是傅裕惠在第一屆女節的作品。當時她從紐約雪城（Syracuse）大學劇場導演藝術碩士畢業後，轉戰麻州的州立大學編劇研究（Dramaturg），因為與一名男子多年的戀情告吹，在強烈傷痛下撤回台灣的第二年，這部作品誕生。邊在《表演藝術》雜誌撰評，邊在情傷中反省「自己的問題」，一面拓展她的女同志認同。多年後，她結論：「後來我很感謝他，如果不是他離開，我不會醒來，不會體悟到應該有自覺地走自己的人生。」

「自己的人生」，不是男女交往，為人妻，生子。如同她的情慾認同與自主，包括對統治霸權、對歌仔戲歷史傷口的認識，她總是摸索困頓許久，但離開了某個人生關口，她即像翻了一頁就跨過去。「我人生過得如何，劇場就是如何。我是跟著劇場一路啟蒙的！」

■

1969 年出生的傅裕惠，永遠記得升大學的那一年。

1988 年 1 月 13 日，台灣解嚴不過半年，廣播裡傳來蔣經國去世的消息，電視台、廣播電台鋪天蓋地的報導。

傅裕惠在學生宿舍裡，聽聞此事，如同看希臘悲劇一般，整個人嚎啕大哭起來。

「沒有什麼特別的經歷，」她直接否定了我們的假設，說：「這才恐怖。呼吸的空氣、血液，就是會讓你去做這樣的事，你甚至不會去質疑它。」這年，是她就讀政大新聞系的大一上學期末，「我原本是那樣的人。」

我們設想這是黨國家庭所教養出的「正藍」血統，但其實不。傅裕惠的家庭組成是台灣歷史的縮影：父親是國民黨軍人，負責帶她上戲院看武俠片；奶奶是二二八事變的受害者，牽著她的小手走廟口看歌仔戲；聰慧卻只有初中學歷的母親，毅然從商成為女強人，是傅裕惠青少年時期劇場夢想的阻撓者。她並不懂什麼是歷史，什麼是創痛，只知道家庭不睦。混在港劇、武俠片裡的她，脫口而出盡是傅聲、梁朝偉、狄龍，再不就是古龍與金庸。彼時，有一些反叛正隱隱作祟，只是她還無法分辨。像是在北一女當著全班面前脫口而出：「誰要加入共產黨的？請舉手。」作為對教官收攏年輕學子入國民黨的小小反叛；像是在青春慾望騷動毫無出口，邊看港劇熬夜寫武俠小說，自編自導自演，情緒和情感都投射到作品裡，結果高三理當 K 書拚聯考時，她一個風流倜儻的韋小寶造成一堆「感情糾

紛」。

　　真正的革命，算起來要到大學了。港劇、武俠再加上歌仔戲的養成，只知道想演戲，卻連劇場是什麼都搞不清楚的她，莫名進了政大新聞系，一上大學就直奔話劇社，寫劇本、排練、打麻將、談戀愛。當時她總愛一個人獨來獨往地看戲，才成立沒多久的果陀由梁志民導演的《動物園的故事》，讓傅裕惠對於劇本有更深的認識；黃建業執導、馬汀尼等演出的《尋找關漢卿的三個女人》，啟動了她對「表演」的認知與辨識之能。另一方面，拿 VHS 餵養了一代人的「影廬」，正準備被新起的「太陽系」LD全面迎戰，傅裕惠便是「影廬」的末代影響者，法國新浪潮、葛羅托斯基（Jerzy Grotowski）、柏格曼（Ingmar Bergman）、卡霍（Leos Carax），囫圇下肚的同時，也因為作者論的影響而生成了她的導演概念。

　　終於在話劇社裡，傅裕惠演出愛爾蘭劇作家辛約翰（John M. Synge）的《騎馬下海的人》（*Riders to the Sea*），以女演員身分得了獎，但是，「我完全都在注意自己在幹嘛，其實不該如此。」在舞台上不自覺地「過於自覺地」演出，怕是只長了導演的眼睛，過早開始發光凝視。於是，帶著這雙眼睛，傅裕惠同母親對抗，畢業後申請五間學校，

錄取了紐約雪城大學戲劇藝術研究所，飛去美國，此後，長成另一個人。

━━

　　遠離原鄉，傅裕惠這輩子才第一次有機會「政治開竅」。透過在國外接觸到教英文的老阿嬤，藉由翻閱在台難以觸及的歷史資料，她開始了解台灣的歷史。「以前不知道我阿嬤為什麼總是這麼生氣。她的第一任老公是二二八受害者，死得很慘，我到當時才了解家族歷史。」至於在外來黨國政權的統治下，台灣歌仔戲的命運也向她展開面貌，銜接上她小時候踩著阿嬤的步伐，亦步亦趨地在桃園看野台的情感。她描述：「整個世界翻轉過來。」

　　劇場的震撼教育，則是來自集導演、編劇、表演於一身的魁北克劇場、電影鬼才羅伯·勒帕吉（Robert Lepage）。大雪紛飛的日子，傅裕惠從紐約獨自開了十三個小時的車，九死一生來到芝加哥的國際劇場藝術節，擔任羅伯·勒帕吉的執行製作助理，當天上演的《龍之三部曲》（*Dragon's Trilogy*），正是羅伯·勒帕吉在 1985 年初演時，始受國際劇壇矚目之作。整個舞台上，只用了沙與

電線桿貫穿六小時全劇，至於搬電線桿這種苦力的工作，當然就是傅裕惠等人負責，「我兩隻手沒戴手套，扛著水泥電線桿，被拖在地上磨過去，血淚組合的經驗，記下的是一場極為驚人的戲。第一次知道什麼叫劇場。」

傅裕惠形容她從這個啟發點開始，戲劇研究像是突然開竅，畢業後又再拿了獎學金到麻州大學念 Dramaturg。回台後，她開始琢磨創作，也開放了自己的性向認同，逐步浸潤在女同志文化中，從 Together 網路聊天室，到劇場如魏瑛娟的《我們之間心心相映》，傅裕惠從這個時間點開始，持續地關注性別議題。1996 年，傅裕惠參與了許雅紅催生的第一屆女節，在《自虐，沒關係，煮糖醋魚》中，拿著氣味濃厚的大蒜往嘴裡塞，同時塞進多角男女關係的縫隙裡。2000 年第二屆女節倒是她催著許雅紅一起再辦，四年後姊姊妹妹一個再拉一個，「女人組劇團」就這樣誕生，女節也被她們從第一屆的「女人在春天逢場作戲」搞成當時的「萬花嬉春」。第三屆由傅裕惠主導，這回她透過「臨界點劇團」資深團員秦嘉嫄的幫助，找來了美國老牌女同志劇團「開襠褲劇團」（Split Britches）的 Peggy Shaw 和 Lois Weaver 做工作坊，和徐堰鈴的《踏青去 Skin Touching》在皇冠小劇場上下半場一併上演。草創的女節，

工作人員與劇團肉搏，搏感情，也搏一個女性劇場工作者集體奮戰的空間。

■

然後，她把春天拉到了黑盒子之外，流連在鄉野間。

2005 年開始，傅裕惠在因緣際會下，將幼時熟悉的歌仔戲納入創作範疇。離開小劇場排練場，她在野台戲的後台搗亂了歌仔戲的傳統，反倒就此將野台轉為她性別議題的拳腳場。傅裕惠打趣地說：「現代劇場很像應該做的事，彷彿因此才會存在，不會被遺忘；歌仔戲則是非做不可的事。他們競爭壓力非常大，市場的廝殺也淒厲，但表演與成就反而都極少被看見。這是我一直做野台歌仔戲的原因。」

此前，傅裕惠曾擔任當年正在研究野台廟口歌仔戲林鶴宜博士的助理，那段時日中，傅裕惠總是與她開著車，兩人四處到廟口觀看野台戲，也就埋下了傅裕惠日後轉往歌仔戲導演的契機。當時「台灣春風歌劇團」的團長葉玫汝（今大稻埕戲苑執行長）得知此事，便找了傅裕惠，說：「妳可以導歌仔戲。」引介她與民權歌劇團合作，傅裕惠

導演，楊杏枝編劇，年底，一場《情花蝴蝶夢》就在台北保安宮前搭台演出。

傅裕惠笑著說，自己不過在 2002 年左右上過一場歌仔戲研習班，本以為不會再有接觸，未料就突然導了她第一場歌仔戲。「當時把戲曲當話劇作，民權歌劇團也就容著我亂搞，結果實在不怎麼樣。後來慢慢學、慢慢磨，才知道歌仔戲的導演與編劇，跟現代戲劇完全不同。」

小劇場裡漫天的符號、論述，在廟口前根本起不了作用。故事主人翁的軸線必須明朗清晰，才能讓看戲中途跑去買香腸的阿伯接得上戲；小生的風采、與小旦的調情，都是舞台精髓，台下大砲攝影機有幾支就賭這個；音樂元素更是骨幹，故事說得好不好，完全取決於音樂的傳達。傅裕惠邊導邊作，邊作邊學，現代劇場出身，好不容易琢磨出一身內外的功夫，挪用、轉化傳統歌仔戲的身段，還得應付得了小孩哭鬧、大人吃飯、演員上台前又只會隨手擺弄的排練場實況，「只要他們願意演，我什麼都願意做。做了，演了，就是爽！」

就這樣，傅裕惠從《情花蝴蝶夢》開始，找到了楊杏枝這位長期戰友，持續闖蕩情慾生猛的野台場。隔年一齣「春風歌劇團」的《飛蛾洞》，把同性戀題材偷渡進歌仔

戲裡；《可愛青春》再拿女人與同志議題攻下廟口；2011年與「明珠女子歌劇團」合作的《馴夫記》，從南投、屏東、高雄，演到現在還持續進行，「根本是吃遍天下」，台前上演一場女人情歸何處的開放式結局，台後卻是導演、編劇與團長僵持不下的一場大辯論：「團長說要老婆回家，我說她該自立自強，編劇卻說應該嫁給其他人，結果首演搞了三種結局，但後來持續的巡迴只剩下一種：團長選了自立自強的結局。」2013 年「春美歌劇團」的《變心》，已經是阿嬤的小生郭春美迷倒眾生，卻在下半場轉了性「扮娘」起來，跨性別、醫美、異裝者紛紛上陣。傅裕惠一部接一部如數家珍，帶著絕對的興奮之情，儼然在原本屬於別人的戰場上打了一場勝仗。而這場戰，她還會繼續歡快地打下去。

　　但說到底，沒有哪個戰場是屬於誰的，至少這是傅裕惠提醒我們的。她一路從港劇、武俠片，挪移到西方現代表演藝術的經典，闖進了台灣女性劇場工作者的表演平台，卻又從黑盒子裡翻了牆，在戶外四處撒野：

　　「當你見到在小生面前，五、六十歲的阿嬤突然之間發情，那真的只有廟口才看得到，如果是在高雄的『春天藝術節』演出，那是台下尖叫到屋頂都要掀翻了一樣瘋

狂。」

　　她樂得笑個不止，彷彿回到在桃園迎神賽會的廟埕前，
那個太早漾起春心的小女孩。

*引言出自朱爾・米榭勒（Jules Michelet），《女巫》（*La Sorcière*），
新北市：立緒文化，2001。

徐堰鈴，在顛覆和挑戰之間不斷創作

文 —— 蔡雨辰

　　乾淨的舞台上，她與其他五位女演員身裏白衣，手捧《蒙馬特遺書》，稠密而溫熱的字句從身體深處竄出，攀附纏繞，遠遠近近。那是我第一次見到她，身影清瘦卻不斷暈散，我坐在最後一排視線停不住追索，閃神模糊間時空全換，邱妙津在前方嘶喊。

　　十五年後，我在戲劇系的表演教室外等她，幾分鐘前她傳訊通知會遲到，語音訊息裡傳來一貫低沉冷涼的嗓音：我剛跟學生進行導師訪談，然後，學生哭著走出去。

　　課堂上，學生們圍了一圈暖身體，她習慣站在角落注視所有人，抵著脊，眼神掃過，不允許絲毫鬆懈與放任，如同舞台上的她自己。四小時的表演課終於結束，我們沿著山路滑進城市尋找適合談話的咖啡館，她終於鬆了下來，手指夾菸伸出車窗，隨口嘟噥：好想出去玩噢。

　　她是徐堰鈴，素被稱為劇場天后，不可多得，無法評量。截至目前，她已演出近百齣戲，編導十三部作品，出版四本劇作。一天廿四小時，她有廿五小時獻給戲劇。

　　2004 年的《踏青去 Skin Touching》是她第一部編導作品，此後便固定為台灣劇場添入女同志身影。2006 年的《三姊妹 Sisters Trio》、2007 年的《約會 A Date》到 2011 年的《Take Care》，每隔幾年，她便在舞台上搬演女同志的生活、愛恨與情仇。與其說她在作戲，更像辦派對，一年又一年，她為低調的女同志族群買了一束又一束花。2015 年，《踏青去 Skin Touching》重返舞台，對徐堰鈴而言，重演不是美其名為經典回顧的炒冷飯，她努力找回舊演員，修改劇本，重新打造舞台與服裝，費力費時之程度，不輸重製。

　　「每個演員現在有各自的發展、成長、新關係，如果劇場可以作為一個小小的家，如此重聚也很美好，慶祝我們十年後還能聚在一起，重溫舊夢，以我們這幾年的經驗重新滋潤這齣戲，我覺得這對一個作品來說滿好的。」

　　重演時刻也伴隨著「莎士比亞的妹妹們的劇團」創團二十週年，不過，歷史意義留待觀眾探詢。徐堰鈴將這齣戲從歷史裡拉回來，為的便是召回社群，好久不見，再玩

一次吧。「重演對我來說比較像辦一個同志活動，重點不只在於戲本身，更希望大家再次聚焦在女同志身上，引起效應、影響力，或帶動一些話題，在文化層面上延續或發展些什麼。把人聚起來是我們的本行吧。」十年間，女同志劇場雖不至於一片荒漠，作品卻屈指可數，每隔幾年，左顧右盼，我們總要拋問：拉子都到哪兒去了？

2004 年，《踏青去 Skin Touching》帶給台北都會圈的女同志一個清新舒爽的觀看經驗，這件作品成功遠離九〇年代以來樹立的悲情傳統。在那個還在探索認同，抒發挫折與傷痛的時代，1996 年出版的《蒙馬特遺書》立下一個里程碑，其後的作品總得或遠或近地與之對話。顯然，《踏青去 Skin Touching》的輕盈舒暢是經過選擇有意為之，徐堰鈴不讓《踏青去 Skin Touching》再次進入晦暗沉重的調性，而是以較世俗、娛樂，大家可為女同志族群祝福的「活動」之姿現身。

對徐堰鈴而言，作為一個女同志，憂鬱的時刻總是比歡快還多。回憶千禧年前後，女同志出沒的場合仍是一些夜晚的酒吧，「那樣的氣氛讓我覺得同志就是一些寂寞無人聞問的苦命人，當時網路沒這麼流通，沒什麼機會認識同類，如果連台北都是這種情況，那其他地方呢？中南部

或東部呢？市面上也比較少積極樂觀正面的同志形象及故事，相關新聞也是負面居多。」

「雖然在藝術學院不太有出櫃壓力，但一出學校氣氛就截然不同，剛畢業時也無法確定自己就能在劇場裡討生活，可能得就此走出舒適圈。很多壓力也許來自過多的幻想，但因為社會氣氛，也就給自己許多壓力，覺得很苦悶。邱妙津的書當然是一個代表，說出很多人的心聲與苦痛。但是，這本書並沒有幫助我什麼啊，只會讓人在藝術上很敏感。因為情感激盪，反而讓自己更憂鬱，我不喜歡這個氣氛。」

形容這齣戲時，徐堰鈴用了一個詞彙——反邱妙津。在邱妙津去後九年，這個「反」意謂著轉身而非棄絕，徐堰鈴找了一群夥伴，歡快造反。「我有點想耍白癡，擺脫那些沉痛的東西。不過，這個態度比較反映了我對情感的處理，當時不知道怎麼區隔戲和生活，也不知道怎麼建立很好的情感關係，常常覺得很痛苦。」

▉

周慧玲是徐堰鈴在表演學習路上的恩師。研究所時期，

周慧玲讓徐堰鈴重新思考表演的意義，也讓她接觸到女性主義及女同志劇場。「在慧玲老師的表演研究裡，政治、服裝、語言、性別皆是表演，人類所有行為文化都是表演。這些觀念幫助我對表演的思考和表現沒有這麼緊繃，慧玲老師給我一個定心丸，關於表演還可以做更多事。」

也正是因為周慧玲，徐堰鈴認識了「開襠褲劇團」（Split Britches），此為美國老牌女同志劇團，由 Peggy Shaw 和 Lois Weaver 領軍，其獨樹一幟的「非體制表演」，諸如歌舞劇般的唱唱跳跳、諷刺幽默的對嘴和逗趣的扮裝演出，不斷吸引女同志圈的觀眾，也曾巡迴倫敦、柏林、馬德里、巴黎等地。徐堰鈴回憶起在課堂上看到的「開襠褲劇團」：「她們在酒吧裡愛演不演，有點三八，彼此的關係很親密。表演空間雖小卻自得其樂，那種笑聲讓你覺得很誘人、很動心。如果大家可以聚在一起笑得那麼直接，多好。」

當時，她並沒戲劇化地立定志向要做出類似的戲，一點欣羨的花火燃了又熄，她只預感這事總有一天會落在她身上。研究所畢業後，徐堰鈴得知第三屆女節將邀請「開襠褲劇團」來台演出、舉辦工作坊，同時，當屆策展人傅裕惠因為讀到徐堰鈴的得獎劇本〈安妮的甦醒〉，發現她

不只是個演員，得知她有動力創作女同志作品後立刻強力邀約。於是，她大概花了半年時間寫出劇本，邀集八個演員共同嘗試、修正、創作，踏青去。

也許《踏青去 Skin Touching》是真正把劇場帶離黑盒子迎向大眾的作品。演出後，女同志圈內一致讚賞叫好，反觀戲劇界無評無論，靜悄無聲。徐堰鈴承認當時並不太在乎評價，她是做給自己人看的，是好或壞，尺就在心上，她心知肚明。「現場的反應很熱烈，大家都在笑，我覺得這樣就夠了，我就是要取悅這些人，很多人告訴我：好像又戀愛了。」

「而且，不會有人敢寫的，」徐堰鈴話鋒一轉，語氣一沉：「因為，沒有座標能夠對照。我其實對於沒有劇評有點意見，至少有人寫一下表示支持吧？我曾邀請戲劇系的老師來看，但顯然大家不一定了解同志，不感興趣，雖沒明講，但我就是感覺得到。不過，我畢竟不是在做社會運動，不想直接挑戰，甚至會想這樣的作品會不會造成冒犯……」除了劇本，《踏青去 Skin Touching》的相關報導資料的確稀少，在那個社群網絡還不發達的年代，《踏青去 Skin Touching》彷彿曇花一現，僅留下一些也許、曾經、傳說、大概。

███

　　細數台灣戲劇史，直截處理（女）同志題材的作品並不多，但多數能見到徐堰鈴的身影。最早的作品應是邱安忱導演的《六彩蕾絲鞭》。這齣戲於 1995 年 9 月 8 日在台北堯樂茶酒館首演，事隔二十年，記憶漫漶不全，為什麼一個男導演想做拉子戲？徐堰鈴猜測：「也許他想試試水溫吧。」

　　經由學姊引薦，還在念大學的徐堰鈴進入劇組，帶著自己的生命經驗與兩位非女同志創作者邱安忱與鄭雯合作。戲不長，由四、五個片段組成，雖然已碰觸到沉重的出櫃議題，但還是帶著輕鬆、娛樂的節奏。每天，戲結束後，收拾了場地，台上台下一起聊聊戲的點滴，茶酒館老闆繼續做生意。不這麼嚴肅，倒像是老闆招待的開胃菜。

　　徐堰鈴回憶，因為這齣戲由酒館老闆出資，較無票房壓力。這是她第一次演出女同志的生活布置，雖不輕鬆卻新鮮特別。「我還記得某一天，中秋節還是颱風天，觀眾特別少，不超過五個人，我們還送了一人一朵花。」

　　相較於《六彩蕾絲鞭》的生活即興，五年後的《蒙馬

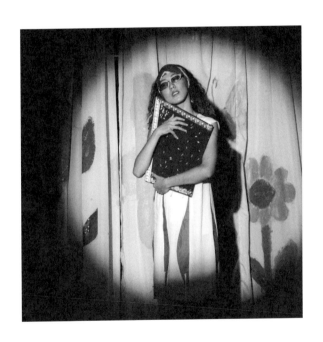

特遺書——女朋友作品2號》則承繼了原著的凝重，甚而，邱妙津之死讓這部作品完全超出了「一齣戲」的守備範圍。

2000 年，魏瑛娟執導的《蒙馬特遺書——女朋友作品2號》首演，彷如集體告別式的現場，讓女同志圈再次感染、溫習了邱妙津那重力加速度的下墜情緒。身為演員之一的徐堰鈴，如今回想，卻是雲淡風輕。

「那時候魏瑛娟特別囑咐，我的詞都會落在比較沉重、情緒比較滿的部分，那時候覺得……很沉重，就是很沉重，不至於走不出去，現實生活比較困難，演戲還是滿愉快的。演出時距離她自殺的時間沒有太久，周慧玲說過，這是一個社會文本，台上台下都在參與一個事件，混雜在一起，這齣戲勾起的是社會性的反應。」

下了戲，走回自己的生命，一部又一部戲都是滋養。那麼，編製《踏青去 Skin Touching》對徐堰鈴的意義是什麼？

「其實，這部作品大概百分之七、八十都跟我的生活、現實無關。我的心裡有一個進度表，比較是與我演過的作品直接對照，創作的啟動點也許來自生活，是在創作時的階段狀態提出的答案或選擇，我還是對形式內容和創作夥

伴比較感興趣。人比較複雜，如果處理編和導的話，便會
比較理性，怎麼收束、編排，怎麼讓作品有個發亮的東西，
會在結構或作法上作調整，所以我在編導時就會離情緒遠
一點，離高興近一點。作品的成就感來自因組合而來的不
可預期性，很好玩。」

　　創作女同志題材的劇本，對徐堰鈴而言，企圖心可能
不（只）是改變大環境等冠冕堂皇的目標，她真正喜愛的，
是創作方式。「我最確定的是逆轉的動力，例如叛逆、與
眾不同，這是個很有力的動力和性質。比方說，我要用另
一個觀點再談一次梁祝，在很多方面不按常理出牌。這世
界對我來說是一個撞擊或融合的問題，什麼時候跟大家一
樣、或不一樣，顛覆和挑戰才是真正的創作，這種創作性
格其實很『同志』。」

　　不過，直至目前，徐堰鈴坦承還沒有滿意之作。她的
下一個計畫希望做齣同志婚姻以及女同志們生育成家的故
事。然而，會有滿意的那一天嗎？這個問題好似也在問著
同志的未來處境，徐堰鈴不置可否：「也許吧。」

杜思慧，在日常的帷幕裡作戲

文 —— 李屏瑤

　　杜思慧的名字常和「單人表演」相連結，這是她擅長的表演形式，一個人在舞台上，一個人釐清文本裡的所有線路，一個人（或許多角）把故事說完。在書裡她曾經譬喻，舉凡唱歌、跳舞、自信心、語言邏輯、建立關係，表演是種短兵相接，演員的所有技能都是武器。於是作為台下之人，你必須明白，杜思慧本身就是個軍火庫。

　　畢業於國立藝術學院戲劇系，紐約 Sarah Lawrence College 表演藝術碩士，參與眾多演出，也發表編導創作，作品有《一人份的早餐》（2000）、《你正百無聊賴我正美麗》（2002）、《島語錄～一人輕歌劇》（2003, 2012, 2014）、《攔截，公路》（2007）、《不分》（2008）、《湊熱鬧》（2014）等，出版有《一個人的早餐》劇本集、《島語錄》劇本集以及《單人表演》，曾任牯嶺街國際小劇場

藝術節總監、女節策展人，目前擔任樹德科大表演藝術系主任。

　　訪談進行那天，2015 年版本的《踏青去 Skin Touching》還沒有進排練場，先聚集演員們做了第一次讀劇。初版成員與現在差別不大，只是當時的她們還處在某種生澀，還有許多沒有經驗之事，像是愛情的啟蒙，充滿實驗精神，在當時的歷史背景下，為很多人留下不可抹滅的記憶。

　　「當年演出的心情很新鮮，當時的劇場，所有關於女同的議題都很低迷、鬱悶，徐堰鈴的《踏青去 Skin Touching》是喜悅的作品。記得在皇冠小劇場演的時候，每場都熱爆天花板，那種熱度有沒有辦法被重現，我是很好奇的。」杜思慧笑說：「現在回頭看，心情已經不一樣了。十年前的演出，怎麼樣都比現在年輕十歲啊！」

　　十年之後，演員群多了歷練跟老成，各自的生命推進到不同狀態，但核心能量不減。儘管排練還沒開始，先用語言暖身，光是台詞的勾引，就讓她想起當時戲服上的大量羽毛，記得站在舞台上的感受。她的敘述帶來畫面，打開某個封存已久的時光寶盒，2004 年的《踏青去 Skin Touching》穩妥地被收藏至今。

▦

　　當我們談論《踏青去 Skin Touching》，可以放在一起討論的，還有杜思慧自編自導自演的《不分》，這兩部戲都因女節而生。2004 年第三屆女節，傅裕惠邀請美國女同志劇場開山祖奶奶「開襠褲劇團」（Split Britches）來台灣，帶來創作《我倆長住的小屋》，本來想找徐堰鈴跟杜思慧擔綱演出。她們兩人討論過後，覺得演出外國的作品難免變成複製，當時的徐堰鈴尚沒有導戲經驗，眾人拱她嘗試，於是有了《踏青去 Skin Touching》。

　　2008 年第四屆女節，杜思慧與藍貝芝接下主辦工作，考慮哪些東西放在女節會有意義，「當時我讀到一部小說，名字就叫《不分》，因為剛好也在尋找創作靈感，因為一些事情的連結，我開始在思考這件事。既然在女節討論這個主題應該是個不錯的選擇，就大膽一點地去討論。」杜思慧說，「因為這身分是個曖昧中的曖昧，我也想跟大家討論，事情真的可以黑白相分嗎？」不單指女同志族群裡，T 婆之外的「不分」，也延伸出去各種不分，所有無法分辨的，模糊地帶的，家庭的、職業的、生活的，她當時在

學西班牙語，詞性的陰陽區隔，也一併放進劇本裡。

　　拋出的問題由誰回答？她想到雜誌裡會出現的某某信箱，四面八方投擲而去的古怪問題，創造出了「拉夫拉夫人」的角色，加上西班牙老師、來賓、說書人，展演那些無論身分、感情、語言都難以區分的「不分」的事情。戲中有個段落，停在拉夫拉夫人，她問觀眾：「所以要怎麼分呢？」夫人講了一段話，轉換成說書人，唱了電影《新娘百分百》主題曲〈She〉，一邊唱一邊放她之前向觀眾募集的照片，蒐集了各式各樣的人，各種領域裡的不分，連續看下去，其實就是女生們的照片。劇名《不分》，但杜思慧擅長精準地分割，不僅在導演、劇作、演員方面多工合一，更有如設計精良的多色筆，能夠在多個角色之間來回切換。

　　「劇本裡還是有不分偏 P、不分偏 T 的討論，但我避免過多訊息，只是想要開這兩個字的玩笑。為了分類方便性，人們創造很多符號，其實變得更加複雜。這些事跟女節相關，跟女生的身分認同相關，那是不是跟女同志相關？我覺得不要窄化自己。」杜思慧回想，「因為大家都愛貼標籤、找標籤、撕標籤，其實《不分》就是在做這件事，把標籤一次貼個夠。在那個時空裡很有意思，如果在別的

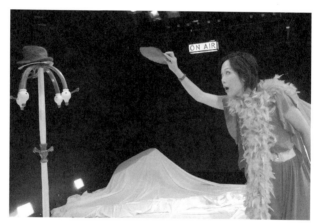

《不分》，2008（杜思慧提供）

時間點,味道可能會跑掉。後來有人問我要不要重演,我就拒絕了。」

■

　　杜思慧作戲依靠直覺,像是反射,像是感應,必須有感而發。如同訓練精良的特務,等待出手的時機。這些時機的降臨,常常與生命經驗相扣合,於是她的戲跟生活是並肩行走的。

　　2003年的《島語錄》觸發自政權交替,她覺得當時的台灣很動盪,導入《魯賓遜漂流記》的概念,讓主角一人分飾四角,橫跨多個時空五、六十年,從主角的眼光記錄人與島嶼的改變。打破既有的舞台概念,搬進兩噸重的海沙重建一座島。仍是單人表演的形式,找了不同的演員演出,杜思慧專心導戲,但因為《島語錄》做了很多版本,赴國外演出,換過演員,有不同的元素進入,進而長出很多不一樣的東西,最後長成一個陌生而熟悉的島。

　　後來的《攔截,公路》則是來自「Roadkill」一詞。她一直對這個詞印象深刻,赴澳洲雪梨藝術村駐村三個月,被空投進一個完全不同的時空,「那個詞又跑了出來,厚

實到可以做一齣戲。」杜思慧在那樣的想像中，糅合當地的景觀與傳說、對家鄉的複雜心情、對母親的記憶，架構出融合現實與虛構的魔幻氣氛。

這幾年她從表演者身分，漸漸走向教職，行政事務變多，做戲的機會也少了。對於台灣的表演者來說，這不是個陌生的道路，因為大環境對純粹的表演者不友善，成為教師可以帶來穩定的工時跟收入，似乎是某種主流趨勢。她補充：「表演者跟老師之間也有開關，很多心情對表演者來說太多餘，我還滿能夠絕情地去做一些開關。要很大方地切換過去，沒什麼好多說的。」

近年想看到杜思慧的演出，需要碰點運氣。2014 年她在牯嶺街有過新作《湊熱鬧》，副標是「一齣偶的鬧劇」，是偶劇，也想開自己玩笑，也是一場「我的鬧劇」。這場演出跟她心中「台灣操偶界的女神」薛美華合作，戲中的偶變成人，張詩盈飾演的平凡上班族，在平常的一天遇到這個奇怪的人，藉由偶，學會武裝自己，卻又不去傷害他人，人類學會扮演，繼續面對現實世界。這次的演出稍縱即逝，沒有做什麼宣傳，問原因，她答：「因為速度很快，決定要做就做了。」

創作對她來說，不是發聲的管道，不是吶喊，也不是

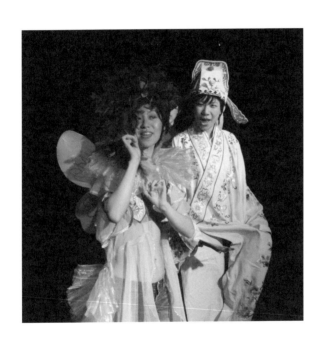

出口，都必須回歸感覺。有許多話想說，但她不喜歡過於直接，在出手前會慎選武器，會轉往反諷或者譬喻，會想拐彎抹角地去討論各種模糊的邊界，企圖跟更多的生命經驗做出連結。有的時候則是把沒人說的話說出來，說出來後就不是祕密，就沒有那麼不可被言說了。

隨心所欲，讓靈感自由發揮，她的揀選機制在於必須與眾不同。既然要作戲，就得抓出一些平常沒有機會感覺到的事物。「生活已經太教條了，做戲就不要這樣。」杜思慧說，「觀眾進場，看見的就是他的相信，尤其在小劇場，要讓他們覺得『今天有點不一樣』。如果你進來，剛好跟我在同一個腦波上，那樣很棒，即使沒有，我也能提供不同的想像和感官。」

杜思慧帶著劇場生活，也把生活帶入劇場，兩者相輔相成。合作過的夥伴，都像是共同生活過的室友；每部做過的戲，都是繼續推展出去的空間。看似隨興，仍有自我的鍛鍊，時間的積累沉澱，她與合作過的創作者互相影響，跟著劇場裡的室友一起長大，工事仍舊持續中。

藍貝芝，陰道裡的發聲練習

文 —— 李屏瑤

　　藍貝芝好像總是笑著，心裡響著一段旋律，放著一句歡快的句子，既有完全融入的能力，又可以隨時跳出解決問題。似乎跟性格有關，藍貝芝擁有穿梭幕前與幕後的能力，在編導演之外，擔任藝術行政、策展人、婦團理事，翻譯紐約拉子學入門書《蕾絲新生活寶典》（*The Five Lesbian Brothers' Guide to Life*）。如有分身術，她的名字無所不在。於美國德州西南大學專攻戲劇與女性研究，當年的選擇像是後來的預言，她果然在劇場與婦運皆做出成績，甚至成為兩者之間的最佳介質。

　　在 2004 年的《踏青去 Skin Touching》中，印象最深刻的片段，來自於她獻出的舞台初吻。「我第一次演吻戲，又是跟 T 接吻，手忙腳亂，後來變得有點好笑，工作人員每場都在計秒數，算我們到底吻了多久。最後一場我們開

玩笑說要破紀錄，吻了超過三十秒。」藍貝芝第一次接演
徐堰鈴的戲，《踏青去 Skin Touching》的劇本不是寫實脈
絡，挪用、拼貼、剪接，各種恣意妄為。她坦言應該所有
演員都不清楚導演的企圖，每次排練都覺得困難，有點不
得要領。有作為演員的焦慮，加上徐堰鈴對表演的標準極
度嚴苛，看似玩鬧的場景背後，其實被焦慮占滿。

　　直到某次演出結束，她回去重看當天拍攝，突然理解
到導演的意圖，覺得場上的那些真的滿好笑的。而演員必
須專注於當下，避免分心的可能，記住那個理解的瞬間，
她期待十年後重演，可以享受其中的餘裕。

　　　　　　　　　　　　■

　　台灣通往陰道之路，必須經過藍貝芝。

　　參與《月孃》、獨腳戲《無枝 nostalgia》、《膚
色 的 時 光》、《三 姊 妹 Sisters Trio》、《踏 青 去 Skin
Touching》、《逆旅》等多部作品，作為演員之外，藍貝
芝最廣為人知的另一種身分，可能是《陰道獨白》的台灣
發起人，同時擔任製作人與中文版導演。

　　《陰道獨白》（*The Vagina Monologues*）是美國劇作

家伊芙‧恩絲勒（Eve Ensler）於 1997 年的作品，為富
有盛名的女性主義劇本，也是性別戲劇啟蒙重要作品。訪
問兩百名各年齡層、職業、性取向的女性，採集關於陰道
的故事。初始演出迴響盛烈，1998 年伊芙‧恩絲勒創立
「V-DAY」，這個非營利組織致力於反對暴力，力求喚醒
對女性受暴議題的關注。「V-DAY」從 2001 年起授權給
全球婦女團體搬演《陰道獨白》。

　　「我大學就看過，也很喜歡這個劇本，回國那陣子我
在婦女團體上班，也了解一些劇場團體的現況，兩邊的資
源我都有人脈，覺得這件事有意義，還能幫婦團募款，冥
冥中好像我是該做這件事的人。」儘管當時似乎前途茫茫，
藍貝芝決定要做對的事情，取得授權後，擔任婦團及劇場
之間的溝通管道。2005 年在藍貝芝及勵馨基金會、台灣女
人連線、台北市女性權益促進會，加上眾多女性藝文工作
者的奔走下，組成「V-DAY 台北」團隊。有點誤打誤撞的
團隊組成，開啟良好的合作模式，後來的《陰道獨白》皆
由立案的婦團申請補助，邀請各方創作者加入演出。

　　台灣第一屆的《陰道獨白》在西門紅樓舉辦。場地的
選擇其來有自，紅樓的大小適中，價格也可以接受，藍貝
芝做好賠錢的心理準備，很有義氣地想跟婦女團體共同分

擔。結果，門票在兩個禮拜內迅速售罄。第一屆的主要觀眾都是圈內人，婦團、劇場人、社運人、外籍人士，帶進許多她們沒預料到的資源，從最開始的小劇場成員，後續加進影視名人。劇本的彈性空間讓各屆《陰道獨白》長出不同個性，可以放入在地的，甚至導演自己的觀點。

藍貝芝意外發現，國外的高知名度，使得《陰道獨白》找外商贊助相對容易，但直白的名稱，造成在地企業的反彈。因為名稱有「陰道」兩個字，常以「與企業形象不符」的理由被拒絕，跟入口網站談公益區的廣告，還被要求更改活動名稱。也就是這些被質疑、否定的經驗，反而讓她們看見仍有眾多衝撞的空間。

如今《陰道獨白》在台灣邁入第十年，步步建立起口碑，吸引更多團隊及名人願意加入，聲勢日漸壯大。既然步上軌道，藍貝芝現在主要協助初始溝通，後期就會慢慢淡出，把空間放給新進創作者。

■

生命座標趨近劇場和女性主義，藍貝芝在很多時刻像在拋接球，手邊總有事得同時完成，還得兼顧經濟收入。

必須鍛鍊出多工技能，可能是劇場工作者的宿命。

剛回國沒有台灣劇場人脈，一時找不到相關工作，又想實踐所學，曾經試過《破報》，但缺乏適合的職缺。第一個正職是女性權益促進會，敞開一扇意外的窗。

女權會為媽媽們開辦許多種類的成長課程，其中包括戲劇課程，她因此認識深耕社區劇場的差事劇團。後來轉職去另個 NGO 工作，為期三年，當時的劇場終於開放對外試鏡。她第一個去的是黎煥雄的《地下鐵》，幸運地入選，儘管戲份不重，分布在多場群戲。正因為《地下鐵》，她認識了《踏青去 Skin Touching》裡的所有演出成員。

「劇場就是人與人的連結。」藍貝芝說，「開始演出後，離職專心做劇場，也沒辦法活，就做兼職的藝術行政，到竹圍工作室當助理。我老闆理解我是個 struggling artist，在賺房租的錢。」演出之外，有了《陰道獨白》的製作經驗，也開始有行政工作上門，最後她忙得無法兼顧，離開兼職工作，做了兩年的 freelancer。

大概真的有劇場之神存在，兩年的接案生涯即將吃土之際，女節跟藝穗節就出現了。藍貝芝在 2008 年接棒女節擔任製作人，並由杜思慧的戲盒劇團主辦。藍貝芝作為女性主義者的意識非常明確，恰好女節也走到一個需要討論

相關議題的分歧點，衍生認同問題。「請教前輩之後的共識是，不強迫做女性主義相關的作品，尊重創作者當下想說、想創作的作品，主旨偏向女性看世界的方式。」

四年一度的女節，頻率如同總統大選、奧運，可從中抽樣，看到創作者的改變，遍及社會趨勢的轉變。名為「女節」，到底作品裡需不需要有女性主義的意識？2008 年，藍貝芝與杜思慧決定不採用亦步亦趨的奶媽制，讓創作者自由陳述，辦出不同氣象。2012 年衍生出其他狀況，當觀眾衝著「女節」的號召進場，卻看到不夠女性自主的作品，或者缺乏性別議題的討論，引發一連串批評聲浪，那年的女節於是結束在檢討大會。

「以前不會去推大家作性別議題，但是觀眾進步了。我覺得這樣的批評是好的，因為女節一直在迴避這件事。」藍貝芝說，「大家現在已經很會自己作戲了，跟早年不一樣，女節的核心有沒有被抓好？有更多女性創作者出現，她們不需要女節這個平台，那女節還有存在的必要性嗎？以性別的角度，這是值得開心的，站在主辦單位的角度，就要思考怎麼重新定位，只能更專業、更深入、更下功夫，才能保持原來的精神。」

正因為過程的磕磕絆絆，紛陳的工作歷練，藍貝芝相

信觀點來自於養成過程，來自於站立的身分跟位置。發起
《陰道獨白》，出演過女同志劇場作品，在相對舒適的環
境之外，隱隱對抗著的，其實是整個由男性意識建構出來
的社會，必須依靠一個又一個的女性工作者，以肉身對抗，
以概念搏鬥，才能堆疊出更貼近呼吸的作品。

《陰道獨白》，2015（藍貝芝提供）

吳維緯，遊嬉世界的辯證學

文 —— 陳韋臻

　　為了採訪吳維緯，我生平首次造訪科教館，電梯上樓，展開一場奇幻的昆蟲主題特展——「Fun 大森林冒險旅程」。這是吳維緯從高雄趕上台北三天滿滿行程中，其中一下午的工作內容。她一身俐落的穿著，帥氣的黑帽配上招牌黑框眼鏡，入場前笑著對我說：「很神奇的採訪經驗吧，在這種場合採訪劇場人！」頭戴昆蟲觸角髮箍（據說畫間聚光後會在夜裡發光），穿梭在滿場的大昆蟲與小小孩之中，吳維緯一面確認每個展間的細節，一邊身兼導覽招呼我，到了真人劇場彩排時又化身成導演、音控，對著飾演花仙子的工讀學生說：「輾過小孩！輾過小孩！」

　　我忍不住脫口而出：「真的是要與世界很和善，才能作這種工作吧？」她笑了笑，沒回話。直到採訪結束，我才隱約感覺到，她只是同時專注又花心地嘗試各種創

作。在這忠誠於自我的熱愛底下，吳維緯成為大家口中的劇場界鬼才，身兼編劇、導演、演員、舞台監督、舞台設計、影像設計、企劃、大學講師。就像《踏青去 Skin Touching》即將重演前夕，她除了準備學校的教學課程，同時籌劃了昆蟲特展，參與「達康 .come」的漫才演出，以及號稱台灣寶塚的「鳥組人演劇團」在藝穗節的表演。看了看手錶，她說：「晚上要趕回家跟爸媽吃飯」。

■

2004 年 4 月，在皇冠小劇場裡演出《踏青去 Skin Touching》的吳維緯，不過才北藝大研究所二年級。在導演徐堰鈴心中，她擁有絕佳的節奏感與靈活度；在同為演員的藍貝芝印象中，吳維緯的帥勁與演出力道令當時的她心怦怦跳。舞台上的吳維緯，時而扮演黑衣人，適切的時刻裡搭配劇本的「後設」片段，搬演一個 T 與女廁之間永恆的鬥爭；時而 T 模 T 樣地耍弄梅洛龐蒂的身體現象哲學，把藍貝芝「拐」上「桌」接吻。她是觀眾席間女人們目光發亮的追隨對象，也是引發笑聲的絕佳觸媒，貫穿幕與幕之間的張力與銜接是她不留痕跡的絕技。

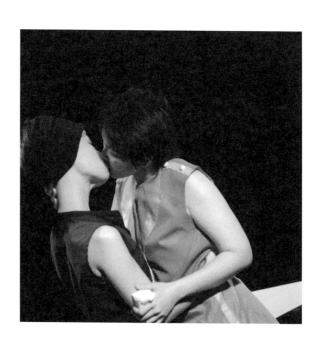

　　儘管如此，她老是把一切描述得簡單而輕盈，彷彿生命無所謂沉重與困境。

　　「一開始被找來演《踏青去 Skin Touching》就很好玩啊，而且堰鈴當時已經挺紅了，覺得很榮幸！」至於女同志題材會不會讓她有所顧忌，她斬釘截鐵地回答：「就是演戲，一個表演。就像妳剛才看到（昆蟲特展真人劇場）的偶，穿上一個偶就是要表演『它』。『它』在戲裡喜歡男生還是女生跟我無關，對我來說就是扮演，沒有任何投射，也不會被困擾。」

　　她幾次重複而堅定地說「生命中沒有刻意跟勉強」，乍聽之下誤以為是在回堵訪問似的，爾後我才理解這種過於直率的坦蕩，與其言天性，不如說是選擇而來的生活方式。

　　吳維緯不是我們熟知一般女同志文學形象的 T，沒有悲戚愁苦的暗戀與認同，沒有「同類」相親取暖的生活圈，甚至不曾困惑過自己是什麼「類」，所謂同志文化養成的程序從不曾在她身上發生。「我一直沒有什麼矛盾，上大學時同學問我是不是 T，我才第一次知道這種東西，同學跟我解釋，我就想，那我可能是吧。沒有什麼認同不認同，沒有掙扎，更沒有『噢，我怎麼是？』或者『天啊，我是

了要怎麼辦？』女同志朋友超少的。」

　　這個台北眷村長大的小孩，爸爸是帥氣空軍，媽媽則是商場女強人，「大概我媽很懶得弄小孩的長髮，從小都是剪短頭髮。」短髮小女生，從小就討女孩歡心：在校園大樹下，每天撿相思豆裝進底片盒，紅的橘的黃的，裝滿一罐就送給喜歡的班長；考試要想辦法錯一題，少個那麼一分，避免讓她的女孩傷心；下課跟著漂亮女生就一路坐公車，直到女孩進了家門，關上門的那一刻吳維緯卻尖叫：「我迷路了！」最後打電話拜託家人來救她。

　　乍聽之下，似乎是友善的環境造就了看似與周遭友善的吳維緯，但她好像猛然想起什麼似的，跟我談起了老子。

　　「是的，老子。我國小時很厲害的偶像。我媽買了一本《老子說》送給我，他說，滴水能穿石。它看似柔弱但又強韌，妳能認定它是什麼嗎？不能。這很像我高一念的叔本華，『大家都說我是悲觀主義者，但如果我已經想到最慘烈的事情，我又如何悲觀呢？所以大家應該說我是個樂觀主義者。』任何事物都伴隨著兩面，妳可以選擇兩面都看，這樣，很多事情也就看到結果了。」

　　於是，她可以如水也可像石，拿到一個劇本，先讀過、做功課，動用自身經驗與他人的生命故事，如戲服一套穿

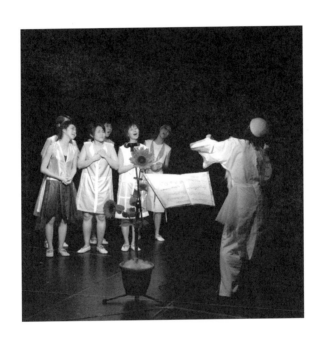

脫，搭配導演指令，「演員就是一個傳遞者，表演的重點就是傳達」。吳維緯在舞台上彷彿成了一只容器，劇本如水盛裝於她身，完美演繹。她說:「我不想要變成可以被『認定』是什麼的人。」

　　　　　　　　　　▦

　　同時打破觀眾的投射與預設，吳維緯坦言:「演出內容與我的生活無關，就是在扮演，就是很好玩的事情。」這個「好玩」，在往下的劇場生命裡，蔓延在各種她所能接觸到的事物中。

　　在《踏青去 Skin Touching》演出同時，二十四歲的吳維緯拿著在北藝大當學生時，好不容易攢來的 50 萬，開設了一間結合劇場與企劃活動的設計公司。「本來是個烏托邦的概念，因為我跟一個學弟總覺得自己在外面接案子都被剝削，不能做自己想做的事，就決定開公司，讓發想的事情有機會可以實際做出來。」從舞台設計到展場設計，聚集了志同道合的夥伴，台前幕後的發想、設計、執行，以及劇場界少見的剩餘價值重分配，「除了讓公司營運的資金，其他的錢都分給大家。」

　　日後，這些共同闖蕩的夥伴、客戶，成為吳維緯的各種合作成員。她的生活周旋在寫企劃、做設計、確認執行，以及寫劇本、導戲、排戲、演出（甚至開過劇場補習班、經營民宿），鎮日歡愉地忙碌，成為朋友眼中與採訪報導裡永遠的「工作狂」。二十九歲，毫不留戀地結束公司，她跑到高雄當老師，在樹德表演藝術系任教，嘗試一種新的工作型態。多元而豐富的經驗，她信手拈來彷彿劇場全人。

　　吳維緯認真想了想，說：「我好像沒有拒絕過什麼邀請，只有實在太忙無法接。」人生目標似乎就是「把自己的工作變得更有趣」。「剛上大學列了一張百人名單，是我想要一起合作的一百個對象，當作一個遊戲。集點數一樣把人湊齊，合作過就打個勾，」吳維緯目光晶亮地像是分享一個劇場小祕密：「研究所畢業前就湊齊了。」

■

　　百人名單遊戲完成、公司營運結束，吳維緯接下來的新嘗試方向，是挖掘更多這塊土地的故事。

　　道地的台北小孩，父親出生在上海的「外省第二代」，為了教書搬到高雄定居，也啟動了吳維緯創作的新方向。

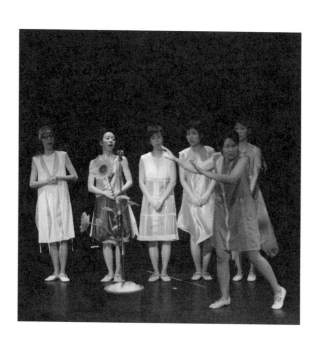

「台北是很多外地人試圖把自己變成台北人的地方，到了
高雄才會發現：天啊！台灣真的有這麼多面向！」吳維緯
在這裡遇見這塊土地上不同的人們和更多故事，也在衝突
裡學習一種共處的能耐。

　　她舉了個例子。有一回，高雄市文化局邀請她到岡山
為一群老師上堂現代科技的課程，第一堂課上，一位老師
舉手，要求吳維緯以閩南語授課。吳維緯坦白自己台語不
「輪轉」，老師卻回她：「妳不會講台語就不是台灣人，
滾回大陸去！」當下，吳維緯並未以被羞辱的憤懣回應，
而是請大家休息一下，觀察其他老師如何與這位老先生應
對相處。「當老先生發出這些怒吼，一定是他有被壓迫過
或什麼經驗，才會說出這些話。」課堂重新開始，老先生
的情緒也跟著緩和下來。

　　這些經驗讓吳維緯開始用不同的眼睛注視這塊土地，
也生產出不同的創作文本。例如 2015 年融合中文、日文與
閩南語跨時代的音樂劇《南飄》，身兼編劇與藝術總監的
吳維緯，訪問了許多曾經走過日治時期的老人家，「更覺
得這塊土地很不一樣。一直要更新或執意把老東西留下來
都很刻意，」她吸了一口氣，說：「應該要看這塊土地要
怎麼伸展它自己，而不是流行。」

讓人接不出話的樂觀與能量，辭典裡沒有性別、運動或族群、世代這類拗口的字眼，一次同志遊行也沒有去過的吳維緯，以T之身四處遊嬉。有人說，她可惜是個女生，不然憑她的才能早就紅翻天；有人說，她需要忘記自己有身分的限制；而吳維緯自己只是這麼說：「人就是光溜溜的來，我就是買了這張票，長成這個樣子，做這些事情。我買這張票、見識這個世界，最後我離去⋯⋯我從來沒有什麼目標，或要朝什麼方向前進。所有的好或不好，都是別人說的，每個時代的觀眾品味都會變，重點是妳，自己覺得好就是好。」

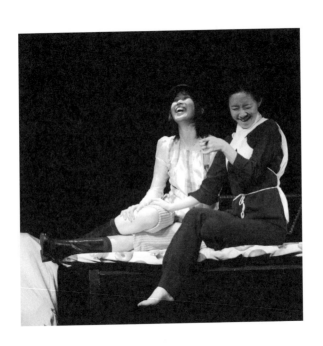

簡莉穎，街頭與劇場的復返

文 —— 蔡雨辰

簡莉穎是典型的牡羊座，水裡來火裡去，直言快語，好惡分明。成長於九〇年代，讓她擁有與前輩不同的創作資糧與視野，日本動漫與網路世界就是她的日常生活，但並不深陷其中，她也是劇場圈中少數在意「現實」的創作者，她的戲劇啟蒙不在劇場，而是街頭；她的作品嬉笑怒罵，卻不失嚴謹；她對於性傾向的直言不諱、率直灑脫偶爾讓人捏把冷汗。

什麼樣的成長背景讓她得以如此自在無畏？

簡莉穎國、高中時皆念女生班，但彼時仍沒那麼清楚自己的認同，或者說，「認同」一詞仍未取代情感的直覺。那是飽漲熱情，開始認識世界的年紀。「小說或電影中的女同志角色會讓我特別有感覺，當時拼命找相關的文學或影視作品，好像必須藉由觀看這些東西來建立認同。」有

趣的是，憑藉文化產品打造的同志認同，在簡莉穎的世界裡也許不輸「交一個女朋友」來得紮實。

　　大學，交了女朋友，因興趣不合休學去澳洲，回台後，重考回戲劇系，又因為感到無聊休學了一學期，幾番輾轉，簡莉穎暫時的落腳處，是街頭。休學期間，她因緣際會在女性影展中接觸了紀錄片《絕醋逢生》，因而認識日日春關懷互助協會，進而成為志工，也加入由志工群組成的戲劇團體——嘿咻綜藝團。除了持續在街頭展演，2007 年，廢娼第十年，嘿咻綜藝團推出《縫裡春光》，由三個小品〈入口〉、〈我們〉、〈出口〉組成，簡莉穎在〈我們〉中揭露原生家庭的暗黑與暴力。初生之犢不畏虎，這齣戲的直截與赤裸教人印象深刻，簡莉穎與她的雙胞胎姊姊站在舞台上，發出控訴之聲，彷彿得一直說下去，人生才得以為繼。

　　「我和嘿咻綜藝團的夥伴一起討論創作這齣戲，藉由這個機會整理了不愉快的家庭經驗。演後，工作者的回饋讓我比較能看清楚家暴的結構，用另一個眼光看事情。這齣戲安放了長久以來的憤怒情緒。」

　　日日春提供了一個認識社會的機會與視野，也許因為如此，簡莉穎長成了一個比較特別的戲劇系學生，兩年後，

便以畢業製作《甕中舞會》一鳴驚人。

■

　　簡莉穎近兩年十分多產，也廣受好評，其中直接觸及性別題材的作品是 2012 年的《你變了於是我》及 2014 年的《新社員》。《你變了於是我》是第五屆女節的作品，在精簡的製作規模與時程下，簡莉穎轉化了自身的情感經驗，將之置入這部小品。鴻鴻曾在劇評中自然而然地將此戲稱之「女同劇場」，嚴格來說，這是一齣處理「跨界」的戲，一個女人與一個欲變性的女人在一起，她能接受「他」的身體嗎？

　　「我的作品多是反映當時的生活經歷，創作《你變了於是我》時，狀態還滿糟糕痛苦的。但我又不想直接說我的問題，再加上對跨性別族群的關注，所以透過這個題材來抒發我當時心中的痛苦。」《你變了於是我》最深入女同志骨髓的約莫是結局，分分合合，吵吵鬧鬧，既然吵不出個結果，又分不開，就去睡覺吧。

　　情緒是自己的，角色不是。製作前簡莉穎參加了跨性別網友的聚會，在聊天的過程中一點一點取材，「做這齣

戲有點像一個自我凝視的過程，因為感情中的身體狀態讓我感到痛苦，而後發現在其他族群中也有類似的問題，於是藉著書寫這個故事去理解這個痛苦是什麼，整理出自己一直念茲在茲的東西。」

　　相較於《你變了於是我》的沉鬱小眾，與「再拒劇團」合作的《新社員》則是驚喜連連，欲罷不能。作為第一齣打著「BL（Boys' Love）音樂劇」的作品，簡莉穎其實小心翼翼，但顯然，長期浸淫於日本動漫文化打下的基礎，讓這部作品獲得高度喝采，亮眼的票房與後續二創（二次創作）作品證明其深得腐心的魅力。

　　這部作品的源頭來自日本漫畫家中村明日美子的《卒業生》、《同級生》。BL 作品根本上有別於同志作品，此文類在日本從九〇年代發展至今近三十年，簡莉穎把握了最基本的原則，在 BL 的世界裡，認同或出櫃幾乎不是難題或焦點，也讓她得以專注處理「高中生談戀愛的細節、社團的兄弟情、T 對於 gay 的單戀、腐女妄想……」簡莉穎以一個另類的方式拒絕了傳統的同志敘事，糾結的認同、出櫃的苦難，如同她的直言不諱，一步便跨了過去。

　　演後，《新社員》所引起的回響重組了簡莉穎對於「腐女」的認知，這部戲也讓她走出社運文青女同志的人際圈，

認識了一群新朋友。「她們既有趣又有才華，《新社員》的二創作品真的很驚人，例如用紙做的存錢筒、海報、貼紙、明信片、紙膠帶、宣傳 MV，或劇中提過的網站及部落格，粉絲統統把它做出來。最後也辦了一個展覽。還有人烤人物餅乾和蛋糕送給我⋯⋯」

顯然，這部作品開創了台灣的 BL 語彙與故事。《新社員》後續更有一連串與出版社合作的前導漫畫和改編小說，意外翻轉了劇場改編現成文本為作品的生態。「我才發現，原來緊密地回應當下社會能造成如此回響，讓我更關注台灣的大眾文化或次文化，轉化在地的生活經驗。」

2015 年，簡莉穎獲國家兩廳院「藝術基地計畫」的支持，成為駐館藝術家，她藉此創作第三部與性別相關的劇本。這一次，她要處理「愛滋病」。

「我們目前能接觸到與愛滋相關的戲劇作品大部分是美國九〇年代左右的作品，例如《血熱之心》（*The Normal Heart*, 1985）、《美國天使》（*Angels in America*, 1991）、《吉屋出租》（*Rent*, 1996），這些作品的背景是前雞尾酒療法的時代，戲裡呈現出來的愛滋就是絕症，人性與地獄的磨練。」

計畫的契機來自「愛滋感染者權益促進會」電子報中

刊登的一篇文章，作者的男友為陽性帶原者，其家人原本從反對到勉強接受，然而看到 HBO 所播映的新版《血熱之心》後極力勸阻兩人交往，雖然盡力解釋狀況已然改變，但家人還是不能理解，因為，「電影就是這樣演的」。簡莉穎認為，雖然現在愛滋不過是種慢性病，但它的汙名已經遠多於疾病本身帶來的影響。

「有趣的是，當一個疾病變得沒這麼不治，沒這麼具悲劇性，反而就沒有相關作品出現了，HBO 重新製作了一個舊的劇本是什麼意義？彷彿現在這個疾病已不夠有悲劇性來書寫，只能利用它過去的符碼，而越過現下實質的狀況，這是我感興趣的部分。愛滋的再現模式似乎不該停在九〇年代，應該要有其他角度呈現，重演重製根本無助於去汙名。」

▪

在 2015 年的對幹戲劇節中，簡莉穎曾提出質疑──我們的文本在哪？我們的當代在哪？她以《看在老天爺的份上》嘲諷了法國新文本在台灣演出的荒謬與不合理，對簡莉穎而言，外國劇本的語言有無法在劇場中翻譯的根本問

題。印卡發表於「BIOS Monthly」的劇評也曾精確指出：
「《看在老天爺的份上》在劇場中示範了透過將劇本換為
台灣的『可翻譯性』與『不可翻譯性』，事實上可能都同
時指向了《看在老天爺的份上》背後所呈現出台灣『本土
化』、『自己的語言』的焦慮。」

　　因此，面對各方劇團邀約，簡莉穎的原則是，「能讓
我源源不絕地連結到我生活中的人、認識的人、哪裡看過
的景象、一面之緣的風景等等，就是我會想寫的題材。簡
言之就是可以從一個外部的題材，連接到『我』一直涉獵
和關注的核心。有了感興趣的主題，我需要去調查細節，
才能知道人與人之間的互動該如何設計。調查又分兩個層
面，一是廣泛的取材，從已經確定的細節去調整，例如，
開始愛滋計畫前，我會先大量閱讀愛滋病的相關文章，取
材後抓出一個重點，細節的建構則是，如果劇本中會出現
醫院場景，呈現主角服用替代性藥物，我就會詢問受訪者
去醫院拿藥的細節。」

　　除了與人面對面，網路上鋪天蓋地的靠北 XX 或 PTT
也是取材的好地方，簡莉穎的觀察是：「一個人真心想要
抱怨一件事的時候，他的語感就會很好。上網就是要找發
洩，告訴大家自己遭受的磨難，喚起別人的認同，大家會

描述得很仔細，又帶點自嘲，畫面自然而然就出現了，通常這樣的文字都挺好看。幾乎可以由此畫出一個老師在學校或是一個媳婦在婆婆家的圖像。」

　　在簡莉穎的作品中，那些尖俏伶俐的語言，出其不意的手法，天外飛來的笑料，這些聰明的質地其實都來自苦功。「我覺得戲劇可以呈現人當下的處境，不讓現實淪為議題，變成一個個意識型態。在劇場裡，人是最重要的。所以，我的作品不是要去傳達一個理念，而是提問題。」於是，看完戲的我們留下了一些情緒，一些氛圍，一些餘韻，讓我們在劇場裡進入曖昧而矛盾的辯證，而非標準答案。

2015年《踏青去Skin Touching》
演出剪影

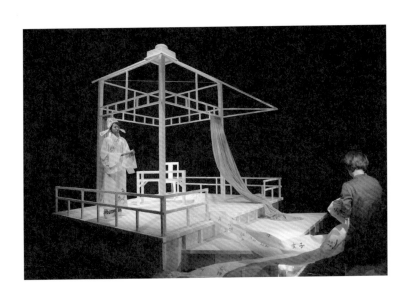

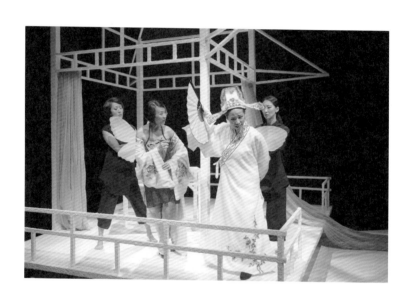

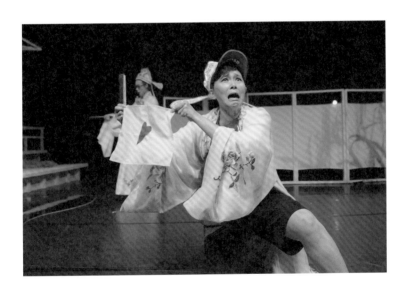

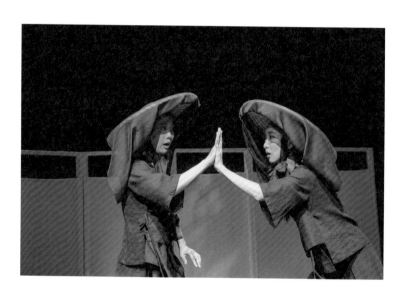

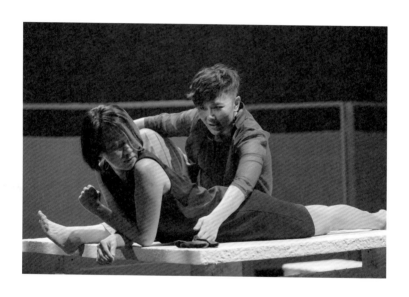

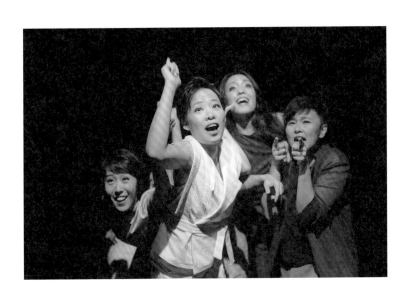

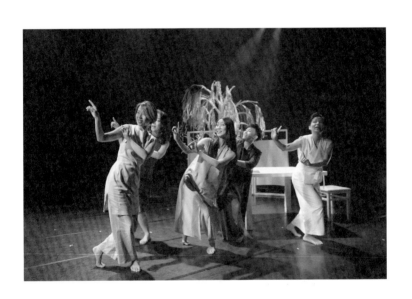

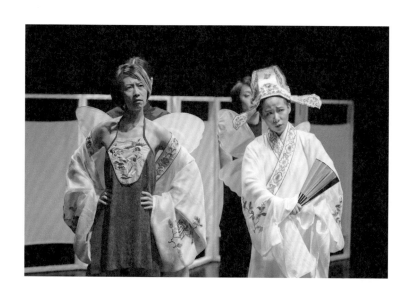

輯
二

我沒有去踏青，以及
我所 Touching 的台灣女同志文化地表

文 —— 陳伊諾

　　雖然這篇文章將放在踏青十年專書裡，但我沒有去看
《踏青去 Skin Touching》。

　　台灣女同志的文化地景可以說是在九〇年代開始長出
表皮。在那之前女同志主體一直是隱晦的（黑黑的踢吧）、
被言說的（文學新聞再現）存在。想像共同體的形成前夕，
總是點狀的各自蟄伏蟬變脫殼，而後赤裸地迎向荒蕪，自
生自絕。這些微弱的聲音、魍魎般的存在，後來能如散落
的星點連結成星系、形成想像的共同體的時刻至今，嚴格
來說比我目前（三十五年）的生命還短。

　　傳說中女媧補天的故事是這樣的：解嚴後由一群留
學英美歸國進步知識份子、婦女新知成員義工與女大學
生研究生組成的女性主義讀書會「挀角度」滋養了一群
思想困頓的女青年，所謂的女同性戀分離主義（lesbian

separationism）再促使這群人中的某一撮人家變出走，形成新的主體並再次連結。這是台灣第一個（女）同志組織「我們之間」浮出地表的蛻變背景。接下來正是所謂解嚴後百花齊放、風起雲湧的民主化與認同政治的熱潮，女同志也進入自我言說的衝刺期。「我們之間」輻射出來的相關人員促成 1993 年的《愛福好自在報》（以下稱《愛報》）、1994 年《女朋友》月刊，以及各類同志讀物、文學獎得獎作品的印刷出版，造就第一波共同體的想像結構。這波力量不僅只於紙本文字，接續幾年有女書店（1994）、台大「浪達社」（1995）、BBS 站「壞女兒」（1996）、「拉拉資推」（1997）等各實體、虛擬組織的創立。

　　這些事跡都被寫入同志運動文化發展史，但歷史總是由某一群人寫成的，我在感受這段與我青澀年華平行但沒有直接交集的歷史時，心理上總感到一定時間與空間上的距離。我總是得問，許許多多和我一樣不受台北知識圈的資源、人際網絡庇蔭的人們，如何在外部想像這個「想像共同體」？我在自我命名為「女同志」之前與之後的年少時日裡看到了什麼、想要「成為」什麼？

　　從「知道」自己喜歡女人到「肯認」自己是女同志，這個認同的過程中會經歷什麼樣的事、需要多少時間單位？每個人的發展狀況不一；有人同步完成 format，也有人得花一整個人生去「成為」。縫合我這兩個階段的關鍵就是初戀與失戀，從初戀失戀到成為一個女同志兩年搞定。在這個過程中重點在於失戀後（因為沒有「名分」去要求的苦）我一個人在新的人生階段（大一）與環境（從最北端到中台灣）中決定搞清楚「我是什麼」。「我是女的而且我喜歡女的」這件事已成為事實，所以我很快地確定：那我是同性戀囉！

　　接下來我做了兩件事：去圖書館找書名有「同性戀」的書，第一次自己摸索上了學校的 Motss 版。圖書館沒有幫助我太多（佛落咿德杯杯我看不懂），但因為對文學有感覺，所以我為自己買了第一本書名有「同性戀」的書，卻出於本能的，買來我就把書皮連書背都剝掉了，因為得放在有另外五個室友的宿舍房間裡。

　　BBS 則讓我「看到」了一些人說著一些自己的事，我想，如果這些人是「真的」，那我應該要去確認一下。後來我真的摸（really touching 呢）到了第一個實體女同志，是那時 Motss 版版主、暱稱叫小蝦（更後來我才知道出自

《擊壤歌》）。之後我開啟了自己的女同志朋友圈，也在
大學時期陸續跟親近的朋友和家人出櫃。然而，「成為」
女同志這件事才剛剛開始。

■

　　1998 至 2002 年在台中校園裡，我的女同志操演功課
包括在系辦視聽室的 14 吋電視機上用 VHS 上看了《我女
朋友的女朋友》（*Go Fish*, 1994）和《甜過巧克力》（*Better
Than Chocolate*, 1999），後來買了《高檔貨》（*High Art*,
1998）VCD；在圖書館拿過許多次《破報》，屢次在獨立
書店似懂非懂的「摸著」性別研究架上的書；看著身邊打
球的學姊、聽著八卦耳語間學習、感覺著自己是一個 T 這
件事；讀了邱妙津幾本書但只記得《鱷魚手記》的內容；
張娟芬的《愛的自由式》則讓我對於女同 T 婆的多樣複雜
有了全新的體悟，特別是陰柔與陽剛不應該是性別氣質的
兩端，而總是雜揉在一起，這才是理解「人」的基本量度。
　　我一直到大四修了同志研究的課才讀了「酷兒／性別
理論」，更後來才接觸到開頭提及的組織或刊物。而 2003
至 2006 年研究所時期正是我「升級」到另一個層次的女

同志的重要階段。我開始累積許多女同志點數：參加書店
活動或電影放映會（如女書店座談，游靜的《好郁》、陳
雪作品改編的《蝴蝶 2004》、周美玲的作品或很多的蔡明
亮校園放映），跑影展（金馬、女性影展，還有第一屆亞
洲拉子影展〔2005〕），熟識了台北知識圈的女同志（台
大浪達的成員、同志作家、NGO 工作者），走到同志、公
娼遊行隊伍裡。喔，還有第一次踏進小劇場、看了《三姊
妹 Sisters Trio》。更重要的是與本業（就是當一枚研究生）
密切相關的「對世界發問」這件事，也是如艾可（Umberto
Eco）在 1977 年寫的小冊子《How to Write a Thesis》說的：
「論文代表著自我實現的進程，帶著悉心與好奇介入自身
所處的世界。」找到能「時刻繫在心上的問題」這件事讓
我在「成為」「女同志」的斜坡路上稍微緩了下來。

　　因為，我第一次意識到這個斜坡傾倚的方向好像不太
對勁。

　　這個不太對勁的感覺，隱約體現在顧城的詩句裡：「你／
一會看我／一會看雲／我覺得／你看我時很遠／你看雲時
很近。」詩中的遠、近反映的同時是時間上、也是地域上
的距離。因為我感覺自己在「成為」「女同志」和「同志
研究者」的路上，沒有真正經歷且建構全然信仰他山之石

（如英美理論、台北女同志文化圈）的情感依附；在稍微「轉大人」後也自然開始感到那一套套的洋外衣似乎不太合身，還有分不分、T 不 T、要怎麼 T 才好自在也是一個過程。

　　至此，對於一開始我提問的：在台北知識圈外的拉子們如何在外部想像那個特定的「想像共同體」？追尋答案就像是一個剝洋蔥的過程。以我個人自身經驗出發來看，我是先感受到主流性別史的不足，畢竟以男女二元架構延伸出來的生命展演有其侷限及排他性，卻又無所不包，我只能在這個主流歷史建構的基礎下尋求其他參照。而當時（九〇年代末）能夠尋找到的參照對象自是已有書寫紀錄的一群，包含台北知識圈的女同志文化以及英美文化（前者在很大程度上仰賴後者）。至此我再次感到知識與生活經驗上的斷裂。

　　最明顯的例子在於：我在中部與 T 朋友們稱兄道弟，讀到知識性的論述分析卻提醒妳在複製異性戀思維；又或者，很多書裡的東西不會（也不必要）出現在我與朋友們的日常生活中。因此，我意識到要再往內一層看看，必須有其他階級族群性相（sexuality）的人們進一步提出殊異的生命經驗，以回問上兩層的歷史寫法。如此一層一層的往內推進，說到底，那核心之處就是妳我。而妳我作為獨

立個體，之間因為各種高牆（國族的、族群的、父權的、資本體系的）而產生差異與隔閡。同志與娼妓、國家女性主義者與工人嫖客、我與我的母親之間可以被任何一組高牆輕易切割彼此，因此重要的或許是要更新「想像」資源，並試圖去連結那許許多多、相互平行的「妳我」。

■

當然，某種霸權的歷史已鑿進文化深處，換地基不容易，我所能做的是讓斜坡先緩緩，那是 2004 年我決定開始做的事。接下來我一直在試的，無非是想方設法將思考聚焦在參照對象的轉移，並企圖將研究對象加入與台灣歷史情境十分貼近的東亞其他文化以及同處於壓迫結構的其他弱勢主體，即，那些與我平行的存在。巧合的是，也就在同一年，徐堰鈴第一次發表了自己的編導作品《踏青去 Skin Touching》。

等等！但是在我上述回溯自己「成為」「女同志」的操演過程中，幾乎沒有「小劇場」的點數。如我一開頭就先告白的，我沒有看過《踏青去 Skin Touching》。十一年過去，我在編輯發稿催稿念力之下，現在我來正式重新認

識這個與我在同一時空平行存在的她。

　　踏青之前，台灣第一部以女同志生命經驗為主題的劇作應該是戲班子劇團「同志三部曲」裡的《六彩蕾絲鞭》（1995），接續則有「莎士比亞的妹妹們的劇團」（以下稱「莎妹」）作了《我們之間心心相印——女朋友作品1號》和《蒙馬特遺書——女朋友作品2號》。莎妹的前作如劇名寓示的，與女同志組織「我們之間」有一定的交集，影評、劇評人李幼新讚譽劇中「三個女人間的曖昧愛恨關係，擺盪在女性主義與女同性戀間，即打破了女性主義與女同性戀的區隔分野，又讓兩造互相輝映。」後作劇名明示改編自《蒙馬特遺書》，因著原著在女同圈既有的象徵性與重要性，對演員觀眾來說後座力挺強。即使如《女朋友》這樣長時間全面記錄女同志文化和資訊，也經常引介國外各類藝文展演的刊物平台，亦只有在第33、34期刊過劇評，且都是同一齣劇——《蒙馬特遺書——女朋友作品2號》。

　　而九〇年代少數的女同志劇場作品裡，徐堰鈴就演了其中兩部。或許就在那麼一點點的土壤裡也長出了一枝芽，然後我們有了《踏青去 Skin Touching》、《三姊妹 Sisters Trio》、《約會 A Date》這三朵花。回到這本書的焦點《踏青去 Skin Touching》，我在遲到十多年的相遇中找到自己

與她的交集，這些交集讓我覺得自己當年其實並沒有錯過
她。我不打算細數那些「重疊」、「交錯」（踏青劇本裡
很常出現的用語），和八個美麗魍魎分解出多少個我不自
覺依附的魍魎（視覺上成功地展演出可逆性）；我也不是
在感嘆她反映了我某一部分的真實，或補充了什麼我無能
企及的共同體想像。我感覺到的是：她提供了一個觸摸女
同志文化表層（skin touching）的時刻與空間，得以與權
力機制深植在被壓迫主體之中的那種抵抗的深度（resistant
depth）保持距離。

　　這裡的「深度」經常被社會機制運作來產生悲劇性，
也製造出《踏青去 Skin Touching》這類發聲型態出現前十
多年間獨領風騷的文學祭典、同運神壇。因為那十多年間
餵養出的同志文化具有極端性的「荒溪型」體質，一下子
風雲變色雨露均霑，一下子無風無雨卻也無以為繼。這或
許是我個人狹隘的斷語，但特別是 2003、2004 年左右，
整個台灣同志文化地景開始呈現出一片乾涸，了無新意。
因此當徐堰鈴回望西方理論進駐之前的華文經典（梁祝、
白蛇），將死去的文本（角色）還魂再重構，或是透過集
體創作抹除作者霸權的印跡，皆可視為是在拒絕「深度」
的召喚。這不是在操演「陽光同性戀」以再次落入黑白二

元；也非在結構之外犬儒式地另掘逃逸便道。我覺得她在
用新的方式想像「原本的」「共同體」，或既有「想像共
同體」「內部」懸置的情感與快感結構。對我來說，這是
很重要的事。

　　所以，我當年沒去踏青真的也無妨，也沒有好像十年
前錯過一個正妹的遺憾。在這茫茫銀河裡，原來也總還有
誰也在轉動著；她的出現和存在（以及捲土重來），如今
帶給我一種有人陪妳一起轉動的安心。軌道平行或重疊就
不一定會有交集，就能在一定的距離裡，keep in touch。

筆尖下的魔鬼
——為女同志文學打上一個問號

文 —— 郭玉潔

最早讀到台灣拉子文學，自然是邱妙津。那時我已有了一些文學訓練，也不再是自我認同的困惑時期，翻開《鱷魚手記》、《蒙馬特遺書》，最令我印象深刻的，不是主角的戀情、認同，而是文學手段：「鱷魚」作為象徵，詩一樣的語言，斷裂的敘事、敏感又反覆辯證的內心獨白，讓我想起同時代的台灣作家。

我逐漸了解了邱妙津之於台灣（文青）拉子的意義，她英俊又早逝的面孔，小說中「憂鬱」、「悲情」和「死亡」意識，成為台灣某一輩拉子永恆的內容。但是閱讀她的著作也讓我思考一個難題：何為女同志文學？在邱妙津之後，有愈來愈多處理女同志情感的文學作品，如何從文學角度、而非僅僅從題材出發，來討論這一序列？

一篇作品不會憑空產生。無論是創作過程，還是內文

中，都有重重前人的影子。文學發展至今，一個詞、一個句子、一個情節，都已經被反覆運用。寫作者下筆前，已經被這些詞、句子、情節附身，在層層疊疊的文學傳統下，如何找到自己的路？一些情形下，是有意的參考模仿，另一些情形，則是無意間被影響、被啟迪——個人先是傳統的學生、受益者，其次才是反叛者。

對於一個女同志寫作者來說，這卻是一個困境。整個異性戀（男性）為中心的文學傳統，處處陷阱。那些字句、情節，通常來自一個男人的聲音，在文字的深處和盡頭，則是男女之間的情慾與婚姻。儘管也有少數先驅已創作出女女情慾的作品，但是和整片文學的山系相比，實在微弱，不足以參照。

張亦絢是一位很早就有創作自覺的作家，她說自己「可能一輩子都在醞釀（創作）」。2001 年，她出版小說集《壞掉時候》，2003 年出版《最好的時光》，兩部都以女同志故事為題材。她說，在創作的過程中，她並不特別意識到「女同志作家」這一身分，也不為此困擾，她所思考的是文學上的挑戰：如何開始書寫一個缺乏傳統與前例的領域？

儘管出色的女同志文學很少，但是張亦絢有意識地選擇了另外一些作品，作為參考的對象，比如艾蜜莉·勃

朗特（Emily Jane Brontë）的《咆哮山莊》（*Wuthering Heights*），這部小說「非常奇怪但也非常有意義」，和拉子題材有類似之處，即它是有關愛情與社會環境之間的矛盾。

今天幾乎被視為最著名「女同志作家」的陳雪，最早的創作是在 1994 年，那時她還是一名大三的學生。直接啟發她創作的，並非文學，而是一部電影《情迷六月花》（*Henry and June*, 1990）。這部電影改編自安娜伊思・寧（Anaïs Nin）的日記，片中安娜伊思・寧結識了小說家亨利・米勒（Henry Miller）夫婦，之後愛上了米勒的太太——烏瑪・舒曼（Uma Thurman）扮演的瓊。

陳雪中學時曾經暗戀女同學，但是還沒有與同性的情慾經驗，片中安娜伊思和瓊的情慾讓她覺得很奇怪，又讓她印象深刻。她記得，安娜伊思個子嬌小，就像自己一樣，而烏瑪・舒曼很美。陳雪寫出了第一篇小說〈尋找天使的翅膀〉，主要的情節如同電影的翻版：一個喜歡寫作的女孩，喜歡上一個性感成熟的女人。在此基礎上，陳雪把情節扭曲、複雜化，加上了一層母女情結。這篇小說後來收入《惡女書》，為陳雪帶來「女同志作家」、「酷兒作家」

的名聲。

可以想像，愈早的寫作者，可參考的對象愈少。隨著時間過去，女同志文學逐漸建立起自己的傳統，加上不同文化、不同媒介（譬如電影、電視、舞台劇），使後來的寫作者，有更多學習的對象。

出生於 1987 年的柴，少年時代閱讀邱妙津、陳雪、《寂寞之井》（*The Well of Loneliness*）、《藍調石牆 T》（*Stone Butch Blues*），也曾受到邱妙津「悲情」風格的影響，赴美國讀書後，她尤為喜歡舊金山的女同志作家 Michelle Tea，柴總結其風格為「很直白，沒有什麼修飾」。她自覺地學習這一風格，試圖以簡單、明快的方式推進情節。同時，像很多同代的寫作者一樣，在場面轉換、對白方面，柴也受到電影、電視劇的影響。

並不是每位作家都很早將「寫作」看作一項職／志業，並有意識地去參照、模仿前作。羅浥薇薇 2010 年開始寫小說《騎士》，她形容那時的自己：一敗塗地。她放棄了博士學位，回到台灣，在陽台上或是在 7-11 寫作，想要記錄下一些什麼，一段生活，一個街道，一些電影和音樂，一

些人與生活。2013 年，這部六萬字的小說《騎士》出版，故事的主線是台灣的酷兒／拉子在倫敦的生活，其中有一段戀情和一位跨性別朋友的死亡。在這部技巧不算成熟的小說裡，最令人印象深刻的是某些氛圍，以及作者在不同時空、知識之間建立聯繫並籠罩以情緒的能力。

寫作《騎士》之前，羅浥薇薇說，自己一直在寫，不過那時寫的都是情書。事實上，這是女同志社群的常態，九〇年代中期以來，女同志習慣了聚集在 BBS，在其中獲取資訊，認識朋友，並以文字傳遞情感、表達心情。即使如年輕的寫作者柴，也曾有過結交筆友、互通書信的經驗。

不知道有多少寫作者，生活在女同志社群強大的書寫傳統中，她們不一定有「文學」的企圖，只是勤奮地寫情書、日記，其中又有多少像羅浥薇薇一樣，突然在一個篇章內找到了寫作的樂趣，開始發展自己的寫作才能，最終為女同志文學傳統添加了新的內容，而這些情書、日記，對女同志文學又有怎樣的影響？

起初只是為了記錄，在《騎士》之後，羅浥薇薇成為更自覺、也更有自信的寫作者，小說、散文都有成績，尤其是散文創作，氣韻綿長開闊、文風漂亮，學術的積累和情感力量剛好平衡，令人印象深刻。

　　2006 年，何景窗發表了〈女馬〉。在這篇文章中，她
書寫了少女的青春期，那發育的身體如同「女馬」，主人
公「我」（顯然並非男性）未被身體的變化所苦，卻對「女
馬」漲滿了混亂的情慾，並發生了最初的性經驗。在〈女
馬〉中，何景窗已經表現出了自己獨特的風格：大膽的想
像力和綿密的譬喻。這篇文章獲得了大辣出版社當年「性
史」徵文第二名。

　　在後來的訪問中，何景窗說，寫作〈女馬〉是缺錢導
致的意外，也是這篇文章，讓她從文學愛好者成為比較成
熟的寫作者。

　　2010 年，何景窗的散文集《想回家的病》出版。書腰
上，詩人鴻鴻的推薦語是「從女童到女同的啟蒙日誌」。
看到「女同」二字，何景窗感覺自己被放入了某個類型。
更讓她有些困擾的是，訪問時，很多人都直接問她：請問
妳是女同志嗎？

　　這樣的提問，來自於一種假設：女同志文學的創作者，
應該就是女同志。撇開提問者對於性別政治的盲點──人

們通常不會問一個作者：你是異性戀嗎？這樣的提問背後
有一連串問題：什麼是女同志文學？假設是以女同志為主
要情節的文學作品，那麼異性戀的作家當然也可以寫，何
須「女同志」的身分？又何為「女同志作家」？是身分為
「女同志」的作家，還是身分為「女同志」同時寫作女同
志題材的作家？假設一位大家向來以為的「女同志作家」，
突然寫了一本異性戀題材的書，那麼，它還是女同志文學
嗎？

　　以陳雪為例，她一開始創作，就寫出女同志情節的小
說，被認為是「女同志作家」，近年來，她又因為《迷宮
中的戀人》等作品，以及與女友的婚禮、在臉書連載的生
活日記，成為台灣女同志的一個形象。她的寫作前後跨度
二十年，但是，在一前一後兩端之間，陳雪與「女同志」
的身分曾有過刻意的游離與斷裂。

　　1994 年，女同志小說〈尋找天使的翅膀〉發表時，
陳雪有一個男朋友。《惡女書》出版，她有了一個女朋友
——「終於有了女女戀」。對陳雪來說，出櫃不難，做同
志是一件很好的事。因為之前她的男友是混混加有婦之夫，
這次終於有了年紀差不多的伴，而且是一對一的關係，儘

管是女生，爸媽也覺得很高興。

那時可以出櫃的女同志不多，陳雪以「女同志作家」的身分，出席各種場合，談女同志身分，談同志文學。她覺得這很有趣，但也覺得分裂：一半的自己生活在台北，穿著暴露、言行大膽，是一個酷兒作家；另一半的自己卻在鄉下的夜市擺地攤、過著勞工的生活。

小說《愛情酒店》出版時，有女同志包場，幫陳雪辦新書發表會。會上，有人納悶地問：為甚麼妳的小說有和男人做愛的情節？陳雪不知道該怎麼解釋，也不想解釋。她開始覺得「女同志作家」這件事是一個包袱。

2003 年，陳雪受《蘋果日報》之聘，去峇里島旅行。她與不同男性發生異國戀，並寫作遊記，寄回台灣。這些文章結集為《只愛陌生人》，在同志書店晶晶書庫新書發表。讀者遞來紙條：有人在網路上把妳罵得很可怕，說妳欺騙女同志的感情──原來妳不是女同志，那麼不正經，那麼敗德。

對於峇里島豔遇的反覆回溯中，陳雪認為其中一個她會如此「敗德」的動機是：她好像在毀滅陳雪作為女同志小說家的身分，必須毀滅，不然沒辦法往前走。

在文學上，陳雪意識到「女同志作家」的定位侷限了

自己的創作範圍，正如「女同志」並不能概括她完整的生命經驗。她想要回頭處理更黑暗、更無法「出櫃」的生活，原生家庭、階級。所以她決絕地暫時放下「女同志作家」的身分，也減少出席各類同志活動——她所感受到的束縛，或多或少也是因為和同志讀者太近、與她們之間有一種情義上的承諾。

當陳雪完成了《橋上的孩子》、《附魔者》，獲得了嚴肅文學界的認可，再回過頭來寫作《迷宮中的戀人》，並藉 Facebook 再一次將女同志的身分與生活公諸於眾，她覺得現在的自己，比以前「健康」，不會在社會身分與文學之間做絕然的切割。儘管她不喜歡「同志文學」、「原住民文學」等依據題材進行的分類，也不喜歡「女同志作家」的身分，但是，她從同志讀者身上得到很多，她覺得這是必須要背負的包袱。

分類、評論，她認為是評論家的事，只是，她仍然疑惑，假如同志文學，是指其中有同性戀、或是主要情節是同性戀，那麼比如《福爾摩斯》這樣超 gay 的影集，到底算什麼呢？

在這方面，張亦絢的《愛的不久時》提供了一個絕佳

的例子。《愛的不久時》出版於 2011 年，主要的情節是一位台灣的女同性戀到法國讀書，與一個法國白人男子發生了一段注定不會長久的感情與性。曾經寫作《壞掉時候》、《最好的時光》的張亦絢，令很多讀者吃驚。這還是女同志文學嗎？有人問。

張亦絢早就準備好了答案，這答案就安排在小說中。主角攜帶著女同性戀的經驗、視角，不斷審視這名異性戀男子，審視他們之間發生的情感與性，將主流文學中視為天經地義的男女情慾陌生化，看它如何發生，又總是預言它的短暫、脆弱。那預言之外所發生的溫柔、動人，與它的短暫、脆弱一起，成為愛的本質。就像作者所說：「這個『和男人的故事』的同志成份，在於它將異性戀去神祕化。小說裡的同女感情，我並不覺得較書中的異性戀，更薄弱或更無景深。」

羅浥薇薇也總是面臨同樣的疑問。從大學以來，她都生活在女同志社群，後來結婚生子，過著外人眼中的異性戀生活。未來她要寫作的內容，也不一定和同志有關。但是，她說，她總會維持一定比例的同志題材，因為她仍留戀女同志社群，更因為她內心的酷兒本質。歸根結底，酷

兒並不只是表現在性取向，而是生活的方方面面。

因此，如果要對「女同志文學」再下一個定義，除了以「女同志」為主要情節之外，或許，它還是一種視角、一種看待世界、書寫世界的方式。也許未來會有一本書寫政治、戰爭的女同志文學，為什麼不呢？

▥

回顧受訪的五位作家，她們都或多或少參與了與性別相關的社會運動。陳雪自〈尋找天使的翅膀〉發表時，就被中央大學性／別研究室的何春蕤看中，邀請她為《島嶼邊緣》撰稿，參與各類研討會、營隊。張亦絢、羅浥薇薇都成長於大學中的女性主義社團、女同志社團，何景窗曾經是拉子電台的主持人之一。柴在美國參與巴勒斯坦反戰運動，也介入台灣關於同性婚姻的討論。

她們對於同志身分、社群有相當的感情，也都認同性別運動的價值（也許正是因此，她們慷慨地接受了這次訪問）那麼，性別運動和她們的創作之間，有什麼樣的關係呢？

有學者曾經認為，張亦絢的小說受惠於當時開始的同

志運動。張亦絢回答，這種推論隱含了「文學向社會運動學習」或「同志運動引領文學」的預設，這種預設就她本人而言，是有誤差的。「因為在當年，我們基本上是同一批人。即使不是行動一致，交流也很頻繁。」換句話說，創作者本身就是社會運動的參與者，只是「我們參與時，多半匿名或以集體的名義」，所以被今天的寫作者、運動者遺忘了。

　　柴開始寫作《集體心碎日記》的時候，就想好了，希望寫一本有關情慾和社會運動的書。她說，參加社會運動的人總有一種激情，非常浪漫，因此與情慾有共通之處。小說從前半部分吃素食、騎腳踏車、心靈破碎的美國白人酷兒社區，突然急轉至大學中的巴勒斯坦反戰運動，並因此情緒得到解救。弔詭的是，反戰運動中的主角比情慾故事中更加真摯投入，但是常常過度熱衷於反戰運動的論述，調子一路激昂，而難以兼顧敘事和人物的命運。

　　或許這就是文學與社會運動相連時，面臨的誘惑與陷阱。只要作者心中有道德感，就很難不認同社會運動的進步價值，很難不被其論述影響。然而運動和文學之間，絕對不是一方「引領」另外一方的關係，而是更為複雜而具體的關係。

　　就參與狀態而言，二者並非截然分開；從創作來看，社會運動的論述固然會影響創作者，創作者又必須時時警惕，避免作品成為進步論述的圖解。張亦絢說：「寫作的實踐最好是流動與靈活的，如果它要能不斷使盲點被看見，它必須拒絕任何歸屬感的安定誘惑，不管這份歸屬感多麼高尚、光榮與重要。」

　　反過來說，如果盡量誠實有力地寫作，寫得深刻、豐富，反而會激活、推進社會運動的論述，本身就是相當有力的運動。

（陳佩甄提供）

踩在同運的浪頭上
——周美玲「女同志三部曲」及其他

文 —— 陳韋臻

故事得先從那一百多張的戲院紅椅說起。

2003 年，《不散》裡福和戲院的一百多張紅座椅，在電影殺青後，被搬到了桃園的中央大學。當時還在中央大學英文系任教的林文淇教授（現任國家電影中心執行長），把這些傳統紅椅跟 35mm 膠卷放映的二手器材湊了湊，在傳說中鬧鬼的文學院舊館，搞了間 107 電影院。蔡明亮跟小康的《不散》、《不見》跟著這些紅椅來到這個遠離桃園市中心的小電影院播放。兩場聯映特價的票券，在我當時的皮夾裡收得仔細。當時揚名海外的蔡明亮巡走台灣大專院校，來到了 107 電影院，語重心長地說：「未來台灣電影的希望都在年輕人身上了。」

那是台灣電影在新電影浪潮結束後持續委靡約第十個年頭，也是幾次電影配額開放後，國片市場最慘烈的年代，一整年的國片票房終究無能突破 1%。前一

年張作驥的《美麗時光》正要上映，我與幾個同學不知如何被找去西門町街頭發送《美麗時光》DM。沒看過試片，搞不清楚劇情，本能地逢人便把DM遞上前，說：「請支持台灣電影！」像回到九〇年代的音樂卡帶跑夜市宣傳一樣，電影人在校園跟街頭跑。〈搶救台灣電影宣言〉連署行動還要等上一年才會發生。那時要看電影，幾乎只有長春戲院、真善美、107，還有才開張一年的光點電影院。

百張紅椅在那一年入鏡，搬遷，戲院一間跟著一間收，另一邊廂，卻是性別運動能量最蠢蠢欲動的時代。中央大學「性／別研究室」匯聚了性別運動論述的重要學者（卡維波、何春蕤、丁乃非，當時人稱性別三巨頭），與彼時在街頭搞運動的妖魔鬼怪串接起來，大學時期的我們LGBTQ聚會與議題成為家常便飯，跨性別團體「TG蝶園」的妖姬們飛來舞去，同志遊行也在當年首度面世。

隔年，《艷光四射歌舞團》在北高正式上映前，循前例先在大專院校巡迴開跑，記得第一站就是來到107電影院。匯聚了國片掙脫困境的奮力與性別運動強度的雙重氛圍加持，片中儘管流露出不熟練的運鏡、不夠精緻的效果、猛虎出閘一樣的扮裝素人演員，卻在銀幕上閃閃發亮，像是在揮手說：「這是我們，這

也是妳。」

映後，周美玲站在銀幕前說，這部片本來是跟其他五個導演約好，六色彩虹一人拍一個顏色，「誰知道最後只有我的黃色拍出來？」台下觀眾笑成一片。周美玲太過歡愉地率領《艷光》裡的扮裝妖姬，相較於當時國片市場的慘澹或同志權益的「仍需努力」，在台上集體彰顯出一種不合時宜的自信與媚態。地下室裡的地下電影播放，就像太多地下室的 T bar 一樣，關起門來嗨翻天，竭盡所能地扮演出最「酷兒」（Queer）的一面。「性／別是操演出來的」──大家都謹記著巴特勒（Judith Butler）的警世銘言。誰會曉得，這一演，就演到金馬獎去了？

相隔十一年後，周美玲在難得的拍片空檔，銳利的自信絲毫不減，坐在咖啡店裡回憶當年。

「《艷光》上映，正是第二屆同志遊行，皇后們全部扮裝一起走上街頭，大家都很開心，沒有任何包袱。那時整個同志運動正在起來，我們片子也一部接一部推，一片祥和的感覺。只是莫名其妙，片子竟然入圍了金馬獎，而

且還入圍了五項，最後拿到三項（最佳造型、原創音樂、台灣電影），這件事情才變得有點荒謬……我不是 T，但跟著大家一起扮裝，穿男版西裝，他們穿女版、有 bra 的禮服，跟一堆大明星走紅地毯，一群妖魔鬼怪輪番上台領獎！」

這是緊接著媒體獵奇偷拍、警察臨檢騷擾的九○年代後，同志議題正準備成為大眾文化顯學的前夕。2002 年桂綸鎂與陳柏霖演出的《藍色大門》，衝出 500 萬本地票房，為同志青春愛情電影起了個好開頭；2004 年陳映蓉導演的《十七歲的天空》隨後站上年度國片票房冠軍。周美玲的《艷光》夾著她從同志圈與紀錄片汲取而來的視野與能量，把同志和在地文化（民俗祭祀禮儀）相銜接，是同志電影至今都少見的類型。

其成功與曝光，周美玲直言當時台片低落是個契機，「我們比較幸運，我和攝影師女朋友、演員都很張狂、白目地訴說自己的故事，因為那時候電影沒人看……很有 gay 的歡樂本質，搞電影、參與運動、走遊行，沒有包袱，」她笑著繼續說：「只是沒想到入圍金馬獎，山中無老虎，猴子也稱王……突然從迷你小眾，才五十幾萬的票房，台北只有兩廳（放映），突然變成在金馬獎全國電視都看到

你的狀況，引起一定的社會騷動。當時有種地震能量潛伏在地底還沒爆發，但我可以感受到。」

此時性別運動正崛起，但多數同志仍蟄伏在地底。聚集在都會區的少數同志，平日偶爾上三溫暖或同志酒吧，要說第一屆同志遊行也不過幾百人，而擔心媒體曝光掩面、戴口罩的比比皆是。然而，從大學談戀愛時便理所當然認為「妳沒辦法跟我在一起，是妳不夠勇敢，不是我有問題」的周美玲，在 1996 年首執導演筒就以跨性別為題材，拍出《身體影片》（為七年後的《艷光》埋下伏筆）。日後，她在 2001 年推出同志紀錄片《私角落》，《艷光》之後繼續發展出《刺青》、《漂浪青春》，可說是一路與同志運動並行，幾乎是台灣同志文化發展的縮影。

這條路，以 2001 年的《私角落》為起點。

▬

1999 年，《男孩別哭》（*Boys Don't Cry*）在紐約影展首映。11 月，陳俊志的男同志紀錄片《美麗少年》在敦南誠品地下室首映，現場爆滿的觀眾，據說創下誠品歷年人潮紀錄。隔日，東森新聞台盜用影片，移花接木製成一集

窺視與獵奇的《驚爆內幕》。

　　同一時節，手上還在拍攝紀錄片《流離島影》的周美玲，一如以往工作到深夜。下了工騎機車回家經過辛亥路時，見夜裡的一抹彩虹旗，忍不住就推了門進去，映入眼簾卻滿是男人。她正想著：「哎呀！走錯地方了！」但bartender 友善地對她招了招手，她也就過去喝一杯，誰知道，「喝了酒，整間 gay 吧鶯鶯燕燕的就全部認識了！」但周美玲當時還不曉得，她推開門的，正是同運歷史上被記上重要一筆的 Corner's 酒吧。

　　當時 Corner's 才開張不久，位在公館商圈。成立一年的同志諮詢熱線就在附近，同志友善的店家還包括同年開幕的晶晶書庫，以及女巫店、女書店等，眾人正試圖打造「彩虹友善社區」，因此 Corner's 不僅深受 gay 們喜愛，許多運動參與者、義工也時不時來此報到。然而營運不過一個月，突然遭到警察臨檢，不僅找店家麻煩，更在場辱罵所有同志。

　　三十天內，警察光顧了 Corner's 三次。之後的某天，「他們就說店要收了，問我要不要趁這個機會記錄下最後的身影？」周美玲開始詢問店裡的酒友們有沒有誰願意被拍，「大家都很樂意，但有的不能拍臉，有的這樣，有的

那樣，面對各種不同限制就用不同拍法，反而在侷限裡產生了新的美學創意。」與同志的老命題「曝光危機」周旋、磨揉，周美玲的《私角落》是這樣開始的。

她心裡有個清楚的企圖：「同性戀之所以受到歧視或不被理解，很大程度是因為『性』這件事情，做愛的對象跟方式不同。當你把這件事看清楚，就不會批評噁心、變態、不自然，我就想把性這件事寫實地拍出來⋯⋯重點是要拍得很唯美，告訴這個世界，同性戀的『性』是很美好的。」

2001 年，《私角落》終於剪輯完成，周美玲帶著這部片重回舊地，Corner's 已經易手，成了一間 T bar「Zoom」。周美玲取得 T 老闆同意，在公視上映前，先把所有入鏡的朋友以及其他同志友人、電影圈的夥伴都找來，「同志、異性戀，烏鴉鴉一兩百人坐滿整間酒吧。訴諸直覺跟感覺的效果，大家在微醺的狀況下，確實很動人，讓在場不同族群互相理解且高度共鳴。」不同於陳俊志一直以來的批判性格，周美玲笑說自己是「感化型」的導演，「我說我們的辛酸、我們的美好、我們的世界，吸引他們加入，這一直是我的策略。」

與《美麗少年》一樣，都是同志拿起攝影機拍自己社

群，儘管策略不同，但兩人的運動性格在當時不相上下。帶著《私角落》，周美玲在 2003 年第一屆同志遊行時，進入同志族群的重要地標「新公園」（今「二二八和平公園」）的舞台上公開放映，「因為是限制級的，女同志做愛露三點，遭受到一些壓力，輿論、同志圈內跟管理階層，說有妨害風化的疑慮。我們就想，公園可以放裸體雕像，為什麼不能放裸體電影？什麼也不管就照做了。」

隔年，周美玲繼續帶著《艷光》裡的扮裝妖姬們踩在同志遊行的步道上，「從第一屆就沒缺席過⋯⋯對我們來說，搞運動跟搞電影是很類似的事情，在小眾的氛圍下，開心地做盡所有的事。」

◼

2004 年，陳映蓉導演的《十七歲的天空》在春假期間上映，光是台北就創下 500 多萬票房，更在美日港泰等地上映，被那年的《電影年鑑》冠稱為「台灣影壇的奇蹟」。10 月，《艷光》碰上王家衛的《2046》，七零八落的票房，卻在金馬獎與國際影壇嶄露頭角，讓周美玲與上個世代的導演王小棣同列為當年電影界「風雲人物」。緊接著

隔年年初，改編陳雪小說的《蝴蝶2004》從香港來台上映；性別人權協會在那年暑假送給台北藝文拉子們一場如夢的「拉子影展」；姚宏易首執導演筒的電影處女作《愛麗絲的鏡子》遠赴南特影展奪下青年導演獎；曹瑞原繼《孽子》後，再度改編白先勇的《孤戀花》，戲裡的袁詠儀與蕭淑慎，就像2001年《逆女》裡的六月跟潘慧如一樣，牽扯著拉子們的情緒神經。

像是抑鬱過久的爆發，長期不被主流文化看見的拉子搖身一變成熱賣商品，迎來2007年摘下柏林影展泰迪熊獎，全台票房破1300萬，躍上三大報頭版的《刺青》。延續並強化《藍色大門》以降的同志青春類型片，加上楊丞琳與梁洛施兩位跨中港台的偶像加持，周美玲的《刺青》與票房同樣破千萬的《盛夏光年》，接力攀上台灣男、女同志電影的高峰。

周美玲直言，經過《私角落》、《艷光》的經驗，她開始思考將同志題材與更廣大的視眾連結，「我逐漸理解，播映平台越大眾，作品影響力就越大」。幾乎說是幸運的，當年全球性的金融危機，讓長期占據台灣電影市場的美國電影衰退（外片票房總計減少1億），國片市場有了大幅成長。《色，戒》、《不能說的‧祕密》兩部國片登上全

台排行榜，緊接在後的就是《刺青》，「社會氛圍一直在
變，同志運動也是一樣，（2006 年）同志遊行已經破萬人
了。」同年還有陳俊志的《沿海岸線徵友》、短片《少年
不帶花》，以及 2005 年即殺青卻遲至此刻才上映的《愛麗
絲的鏡子》。

　　這樣的台灣社會氛圍，對應亞洲他國同志題材緊縮的
文化治理政策，周美玲的《刺青》反倒成為當時的文化輸
出品。「最大影響是在整個亞洲，包括香港、新加坡，以
及在中國的地底下流竄，華人青少女拉子都冒出來了，尤
其是新加坡。」大量粉絲的回饋從網路上紛紛湧來，海外
版權優異的銷售戰果炒紅了周美玲，她把這個時期描述為
「地震能量爆發」。

　　乘勢，周美玲要求《刺青》的股東把獲利投資到她的
第三部女同志片。「當時拍片至少 1000 萬起跳。這三段女
同志生命史是我一直想拍的，它沒有卡司，比較冷門，無
法賺錢，只能趁成功有資源時趕快拍。只要有賺到錢，股
東就願意繼續，不會介意是不是女同志片。」

　　一個半月籌備，三十五個工作天拍攝，周美玲迅速在
2007 年 10 月台北同玩節的影展活動上，交出《妹狗、水
蓮與竹篙》（後更名為《漂浪青春》），成為繼《私角落》

後，周美玲再度面對同志族群的首映會。然而，被周美玲形容為「美人沒美命」的《漂浪青春》，儘管隔年再度入選柏林影展，卻在《海角七號》的排擠下，台北票房僅留下 100 萬的紀錄。同年上映的女同志電影，包括陳宏一導演的《花吃了那女孩》，以及港資、台灣導演的《渺渺》，台北票房也都徘徊在 200 萬上下。

至此，幾年前才被冠上「票房保證」的「同志電影」，隨著國片市場逐步起死回生，同志議題也成為都會文化圈的顯學後，開始面對更複雜而嚴峻的考驗。

■

紅橙黃綠藍紫，最初原本找了六個人一起完成，卻只剩下周美玲一個人「一個顏色、一個顏色慢慢拍」，黃色《豔光》、綠色《刺青》，紅色《漂浪》，成為眾人口中的周美玲「同志三部曲」。她帶著傲氣與玩笑式的抱怨，說：「也許自己是圈內人，比其他人有個強烈的願力與毅力。拍電影需要強大的意志力，要不就是努力推出來，要不就是什麼都沒有。」

象徵著台灣同志電影的解放、勃發，周美玲持續揉塑

出台灣同志電影的樣貌。從九○年代末銀幕內外的鬼兒阿妖，站在七彩霓虹的花車上朝我們揮著手，到 2008 年《漂浪青春》三則庶民拉子的生命，站在象徵台灣產業起落的火車車廂間。未來，面對更加原子化與去認同的新世代觀眾，如何繼續萃取、捶打出新人的眼淚，周美玲是這麼說的：

> 我們沒有停頓，圈內族群也沒有停頓。我們已經累積了更多能量，也招致了不同意見與更多的對抗。我們要努力的還有很多，而我們還要繼續述說我們的愛。事實上，（從《漂浪》之後）我們一直在籌備下一部同志電影。但電影很難搞，可能又要耗去兩、三年的時間，作品才有機會問世。

> 先偷偷告訴妳，它叫《替身》。

以「看見」作為一個起點
——女同志藝術家吳梓寧、鄒逸真、鄭文絜

文 —— 涂倚佩

「台灣女同志藝術家有誰呢?」

剛開始和編輯群討論時,很驚訝地,我的腦海中一個名單也沒有,閃過的全是西方案例。雖然在台灣學習藝術,甚至待過藝術雜誌的編輯,但是對台灣女同志藝術家了解如此薄弱,讓我產生極度的焦慮:為什麼會沒有答案呢?

經歷一番調查之後,發現國內目前尚未有單獨以「台灣女同志藝術家」為主題的專文或論文,研究文獻的空缺狀態雖然令人訝異,但這並不代表國內沒有女同志藝術家或是以女同志為主題的創作,相反地,這個空缺可能恰恰反應了國內女性藝術史自八○年代至今高度複雜的遞嬗與演變。

國內女性藝術的研究曾經一度非常豐富,一踏入歷史發展脈絡中,即可查覺台灣特殊的女性藝術演變與斷裂(可參考許如婷的〈台灣當代女性藝術的發展

困境與省思〉與張正霖的〈性別政治──對台灣當代
女性藝術發展的反思〉，分別從藝術史與社會學兩種
觀點反思女性藝術發展〉。八〇年代幾乎是台灣女性
藝術的濫觴，女性藝術的崛起與解嚴、女性主義思潮、
婦女運動等影響有著密不可分的關係，原本藝術史中
被忽略的女性藝術家，紛紛在北、中、南各地嶄露頭
角，學者們亦紛紛投入女性藝術的研究與書寫。但是
到了九〇年代中期卻忽然出現大逆轉：許多女性藝術
家紛紛離開女性藝術的陣營，甚至拒絕被冠以「女性
藝術家」的名號，其中的原因，泰半是不願意止步於
性別不平等的論述。對當時離開陣營的女性藝術家而
言，停留在性別議題可能對了解女性藝術本身沒有幫
助，因此縱使女性藝術的研究已積累可觀的研究成果，
但目前繼續推展仍舊是個龐雜的問題，尚待後繼研究
者加入、補足、釐清、書寫。

　　因此，當我企圖伸手觸摸女同志藝術家的樣貌之
時，面對的是早期女性藝術研究在未能探入女同志藝
術家研究前，即面臨自身發展瓶頸的困境，以至於國
內幾乎尚未有女同志藝術家的單篇文獻。在國內幾乎
沒有較具體的文獻可以參照的當刻，我先是參考了西
方研究者如何處理這個問題，找到了一篇名為〈女同
志藝術家〉（Lesbian Artists）的經典評論，由女同

志藝術家韓蒙（Harmony Hammond）於 1978 年寫就而成。她是最早著手調查的西方研究者之一，眾多文獻都指出這是篇重量級的開創性書寫。但是當我滿心期待能從中找到線索時，卻在一開頭就被她潑了冷水：

> 妳還期待我能告訴妳什麼？沒有！沒有。我們就是沒有自己的歷史，我們甚至感受不到彼此的存在。20 世紀已經有非常多的女性藝術家被注意，但是即使她們之中有些人是女同志，她們的性傾向卻不會被相提並論。這意味著這些女同志藝術家的同志身分如何在創作生命中扮演關鍵角色，是不被注意的……我做了很多研究，但是現在，橫亙在我眼前的一大片的緘默與空白，簡直像是一片沙漠一樣。藝術史遺棄了女同志藝術家。

「一大片的緘默與空白……」那一瞬間，我感覺自己遇到的問題與三十七年前韓蒙的處境不謀而合。因此，當探問台灣到底有哪些女同志藝術家時，吳梓寧、鄒逸真與鄭文絜三位願意挺身而出接受採訪，此時可說是占據了無比重要的意義。而我期待借重三位的現身，能夠親近女同志文化研究絕少碰觸的藝術領

域，藉此了解女同志藝術家如何透過作品，處理我們
也曾經感到困頓的問題。

　　吳梓寧、鄒逸真、鄭文絜三位都曾參與 2010 年德國的
「大女圖」（8 Femmes）展覽。展覽由洪韵婷策畫，在她
與傅雅雯於柏林共同創立的 Tam Tam 8 藝文空間展出。這
個展覽最大的意義，可能是台灣當代藝術圈近年來集結最
多願意以女同志身分現身，或是以此為主題的代表性展覽。
　　「大女圖」的參展藝術家共有八位，包括吳梓寧、鄒
逸真、鄭文絜、羅泿薇（羅泿薇薇）、何景芳（何景窗）、
黃玄、林青萱、蔡明君等當時在倫敦、巴黎、柏林、北
京等地求學或工作的創作者。展覽不直接以「女同志」為
名，而是以「非典型女性」取代之，目的在於重新檢視性
別的問題，因為同志身分底下應該有更多更細膩的、更個
人的差異需要被注意。她們透過行為表演、攝影裝置、複
合媒材等手法，對身體（body）、認同（identity）、離散
（diaspora）、混種（hybrid）等重要的當代文化議題，表
現出更多深植於各自生命經驗的呈現。

　　吳梓寧目前除了在台東大學美術產業學系任教，也在台南藝術大學藝術創作理論博士班繼續深造，是結合教學、創作與研究工作的一位藝術家，長年關心女同志生命中面臨的壓迫與不平等，她的批判性格明晰地樹立在她的作品之中。除了女同志生命個體，她也關心台灣社會的國際問題、藝術家在藝術圈的處境等。

　　這些思考向度的生成，發軔於吳梓寧成長過程與性別、同志相關的經驗。大學時期，一路從雄女進入高師大的她，有感於南部幾乎沒有同志社團，發起創立「高師大 107 號房」——一個以宿舍房號為靈感的空間。大家在此聚會、讀書、看電影，彼此交流，後來經過校方通過，正式成立「同志文化研究社」，自此浮出地表，成為南台灣第一個大專院校「地上」的同志社團。此一社團的創立，讓校園內的女同志擁有一席之地，社群力量逐漸壯大，鄰近學校的女同志也紛紛參與，在社團裡感受到彼此的存在，也不再感覺不被重視。

　　這樣無畏爭取權力的她，在作品中也展露出更批判而深刻複雜的思考路徑。如當年吳梓寧在「大女圖」展覽上，就以《無視哀傷 01 ——撕裂我》對「女性該是什麼樣子」這個問題提出她的質疑。她將出生至今的個人影像全部纏

繞在赤裸的身體上，讓觀眾可以撕裂它們，希望藉此揭示
「外貌與身分」的問題。女性該是什麼樣子？我們在成長
過程中為了這個問題承受過多少壓力，尤其是與社會期待
格格不入的陽剛 T？吳梓寧透過這件作品，將成長中的個
人影像都當成可以被撕裂的影像，意味著外貌只是一種藉
由扮裝或是建構的結果：它可以被建構，同時也可以被破
壞。

　　面對面與她對話，我可以感覺吳梓寧長期在作品間，
表達出對女同志生命處境的關心。她在 2012 年的《媽媽
♀愛♀媽咪──怎麼做一個寶寶？》更突顯了女同志想要
成為母親卻受到法律限制的問題；2013 年的《疤痕》（*The
Scar*），則關心 LGBTQ 族群在平權之路所遭受的傷害，她
引了 The Band 樂團〈It Makes No Difference〉一曲：「無
論我走了多遠都沒有差別／這痛苦就像疤痕般總是顯露（It
makes no difference how far I go. Like a scar the hurt will always
show）」表達了我們在平權之路都能感受到的無力感。

不同於吳梓寧向外的姿態，鄒逸真的情感時常往心底

藏。她長年以文字、影像或行為表演的方式，對自己的生命探問，她心中的記憶，就像普魯斯特的《追憶似水年華》，時常從一個小點逐漸累積，最後迸發出難以計量的綿密話語。她的作品中總有一道深情的回望身影，彷彿向過往的記憶探問到底發生了什麼事情。

高中時就經歷強烈的感情打擊，交往多年的初戀女友突然要結婚，當晚鄒逸真立刻搬離女友家，蜷縮在打工處過夜，無處可去。從這個事件，我彷彿可以理解為什麼鄒逸真對「存在」的問題如此敏感，她當時經常感到一種「找不到位置」的焦慮。後來去了法國里昂留學，身在異國，這樣的焦慮更加嚴重，「曾經感覺只剩下一具身體能證明『我存在』的感覺了」。在里昂的深夜，她帶著一只行李箱前進廢棄工廠，脫掉身上的衣服，把麵粉灑在行李箱外頭，然後在這些麵粉上撒尿，將麵粉凝固成尿球，留在原地，「以自己的身體進行雕塑」的方式來捕捉細微的存在感。這件作品讓人感覺創作者本人幾乎就處在生命的絕境。

身為女同志，我們可能跟母親、女友，都有著非常特殊的關係。鄒逸真說，她感覺和她的媽媽之間有一種「憂傷的遺傳」。媽媽的不幸：兒時被遺棄、婚後被忽略、時常對自己的生命感到憂鬱等，種種焦慮彷彿透過遺傳，對

她的生命產生巨大的影響。為了解決她與母親之間疏離卻
渴望溝通的狀態，她展開了為期七年的「媽媽計畫」：她
將母親少女時期出遊的照片，投影在法國里昂的城牆上，
和照片中開心的媽媽合影，希望透過創作更靠近母親一點。
「媽媽計畫」日後繼續發展為：和媽媽畫畫、跳舞、旅行
等，透過這個計畫，和母親之間慢慢接近彼此，原本疏離
的關係逐漸有了改變。而關於難以言說、時時心繫的愛情，
鄒逸真當年在大女圖的作品《旅途一、二》，就藉由拼湊
破碎、憂傷的話語和影像，將已經逝去的愛情轉變為作品，
讓它們根植於靈魂內裡，成為記憶所繫之處，汩汩湧動的
祕密。

　　　　　　　　　　　　■

　　最後一位是在北京從事時尚與藝術攝影的鄭文絜。

　　文絜曾留學英國、紐約，多年來往返國際間工作與創
作，是一位非常資深的攝影師與藝術家。她的氣質獨特，
相較於前兩位藝術家，讓人感覺較專注於思考影像本身的
藝術性，甚少落入性別問題的困境。不論是在台北成長或
是往後國外求學、異地工作的生命經驗，那些我們在台灣

時常要面臨的性別問題、傳統社會意識型態伴隨的壓力，她都提供了一種嶄新的思考觀點。對文絜這樣跨國移動的創作者而言，她反而在跨國移動的經驗中，保持一種高度敏銳的主體性：性別氣質其實是一種個人選擇的過程，它應該是充滿選擇的、流動的、自由的，不一定只能是什麼或不是什麼樣子。我可以感覺文絜提出了某種嘗試解構性別，再重新賦予它個人意義的觀點，而這樣的思考是充滿啟發的。

採訪文絜時，咖啡店外頭的消防栓突然故障而噴出水流，幾個小孩驚喜地圍繞著它玩耍。那段靜默的時間中，我們一同望向相同的影像，也從這一刻起不再恪守性別問題，反而聊起蔡明亮導演和她喜愛的歐洲電影。此時，我可以感覺當年她參與「大女圖」的無題攝影系列，攝影靜物之間瀰漫著一股現實與虛幻難以區辨的氣質，在這一瞬間顯露了出來，也表現出她個性中的謹慎與低調。她拿出手機與我分享散步時的街拍，談起如何在靜物攝影的擺置之間，投入長時間的思考。透過這些談話可以讓人理解，文絜的作品為何總是透露出非語言的、詩意的感性。這樣的感性，是自然而然地從時間中誕生的。

　　縱使目前女同志藝術的相關研究非常少，我們對於女同志藝術家的了解也非常有限，但是在吳梓寧、鄒逸真、鄭文絜難能可貴的現身與分享之後，我們終於有機會「看見」女同志藝術家，並且以此作為一個起點，接觸並了解她們如何透過創作忠於直覺、擁抱差異、靜靜創作，最後找到塵埃落定、安然自得的生命狀態。如果藝術和文學、電影、音樂一樣，都是創作者透過語言或非語言的媒材來表現內心的問題，她們作品的主題、形式與內容，都可能反映了我們同樣熟悉的生命處境（如吳梓寧的「撕裂」、鄒逸真的「存在」、鄭文絜的「流動」），她們關懷的亦是我們在同志生命中會遭逢的問題。我想起陳雪曾說「所有的發生都有其意義」，藝術創作背後隱含的問題，都絕對在她們的生命中占據獨特的意義。

唯二言明同志的音樂專輯
──《ㄈㄨˇㄇㄛ》、《她和她的詩生活》

文 ── 賴柔蒨

　　記得是我年紀很小的時候。那幾年裡，風靡校園的偶像大概是香港四大天王、古惑仔鄭伊健、鄭秀文，少數比較潮的同學則是迷日本的安室奈美惠、木村拓哉、竹野內豐，或是西洋的新好男孩、接招合唱團、辣妹合唱團。班上有位男同學特別喜歡王菲，成天高八度唱〈紅豆〉、〈人間〉，邊唱到破音，邊向姊妹傾訴他這回又看上了哪一班的哪個帥哥。

　　某天，家裡出現一張CD，在許多錄音帶中格外明顯，封面以注音寫上《ㄈㄨˇㄇㄛ》，搭配黑色的人臉意象畫作，與常見的男帥女美專輯封面大不同，看不出來是誰唱的。翻開黑白的歌詞本，一張照片也沒有，全是與封面相仿的炭筆畫作。那時我常聽這張專輯，純粹覺得這些歌都滿好聽的，沒什麼花腔轉音或抖音，未經修飾質樸而直接的歌聲，帶點粗糙的轉音、氣音和尾音，還有些呢喃低語、認真的口氣都很吸引

人。專輯裡歌手的名字我都沒聽過,同齡朋友也無人
知曉,十分神祕。但反正家裡的音樂都是我姊買的,
姊姊年紀大我將近一輪,從小就知道她們有那麼點與
眾不同,會講些女性主義什麼的。

　　《ㄈㄨˇㄇㄛ》是台灣首張同志音樂創作專輯,1997
年出版,「恨流行」唱片發行,製作人是「恨流行」的成
員蕭福德、鄭小刀(專輯中化名藍鳥)、張四十三。這是
他們出版的第一張專輯,隔年推出《ㄞ國歌曲》,收錄地
下樂團董事長、五月天、四分衛、夾子,以及主唱蕭煌奇
的全方位盲人樂團單曲,以搖滾講述社會狀態,反映籠罩
在九〇年代三大命案下的老百姓心聲。「恨流行」唱片沒
多久就散了,如今張四十三經營角頭唱片,蕭福德仍然在
唱著,鄭小刀則淡出音樂圈專心在傳教事務上。
　　「希望不同於商業音樂,替台灣社會沒有聲音的人發
聲。」這三個年輕人成立唱片公司,跳脫一般市場思維,
發行非商業 KTV 式的音樂,每每只能利用下班時間聚在一
起開會討論。那時候,一個朋友隨口丟出了「同志族群」,

小刀聽了覺得似乎可行，「當時台灣同志運動剛萌芽，可以察覺到那股力量正要開始」，而音樂圈的同志比例很高，他們身邊許多朋友、工作夥伴都是男女同志，「市場上卻沒出現過關於同志的專輯」。

專輯名稱是張四十三想的。《ㄈㄨˇㄇㄛ》取自「Homo」的諧音（同性戀英文 homosexuality 的簡稱），「那時候大家講『Homo』，是比較歧視性的字眼。當時我們對同志族群完全不了解，以前我也不曉得要講 gay、lesbian。」為了去掉詞義裡的情色感，「撫摸」刻意不用中文字體、寫成注音，英文名稱取作「Touch」，「意思就是我們在撫摸一個族群，有點像我們製作人的心情，在撫摸、在 touch、在碰觸你的感受，要小心翼翼的。」

這張「同志發聲」的音樂專輯，由三位異男製作人透過 PTT 在網路上徵求同志族群投稿。沉寂了一週，第一個主動聯繫的人是政大的學生 Louis，也是後來專輯的統籌召集人，他創作了專輯中的〈彩虹夢〉，演唱者掛名同光教會。投稿的作品或是歌聲好，或者詞好、曲好，創作者皆為二十幾歲的音樂素人，在那個年代裡，全都使用化名，不能曝光。

小刀解釋，他們一開始就將這張專輯定位為「文化產

品」，而非音樂商品，因此全素人創作並不打緊。這三位
專業的音樂人分別操刀製作十二首歌，大部分的曲子也是
出自他們三人之手。然而在音樂性之外，如何透過專輯調
性真實呈現出同志們的心聲，則是個更重要的問題。

■

在那個網路不發達的年代，透過學生社團的協力，在
地下蟄伏的同志朋友一個找一個，促成田野調查般的製作
過程。在小刀記憶裡，為了製作這張專輯，至少舉辦了兩、
三場同志面對面對談的大型會議，「其中一次在信義路的
Local Motion，那是當時女同志聚會的地方。我們在那裡
跟女同志一起開會、討論，蒐集她們的意見。」在今天角
頭唱片的辦公室（也就是當時「恨流行」的工作室），張
四十三比劃著空間範圍說，當時開會一下來了四、五十人；
在小刀的記憶裡，「可能來了六、七十個同志，總之就是
把我們的空間都擠爆了。有關心這個企劃的，也有寫詞曲
的人，大家各自抒發自己的看法。」除了各方同志熱情參
與，專輯的平面設計師也是同志，費心設計出比市面上的
商業唱片更細緻的視覺效果。小刀回顧說，當時社會上彌

漫著一股強烈的氛圍,「覺得同志是被打壓的一群。我覺得這些參與的年輕人是想藉著這個作品,傳達同志的正面與正向。」

專輯發行前,「恨流行」辦了場試聽會。張四十三還記得,當天播放主打歌〈認真去愛〉與專輯最後一首歌〈德布西鋼琴協奏曲 OP $\sqrt{3}$ 〉:

> 世界太虛假 / 為何要對真愛做出懲罰 / 不悔的選
> 擇 / 固執我們的夢想
> 爸爸呀 / 你還能接受我嗎 / 媽媽呀 / 何時才能讓
> 我回家

這些歌詞道出了在場同志的心聲,幾乎大家都感動到哭泣起來。小刀回顧說,與大家私下聊天的過程,讓他理解在場多數同志都背負沉重的家庭壓力,被爸媽趕出家門的大有人在,「基本上都是被家庭捨棄的一群人」。而歌詞本為每一首歌註記「歌手簡介」與「給非同志的一段話」,則是張四十三回應這些情緒與經驗的點子,簡單而深刻的隨筆,寫下身為同志的辛酸苦處,再以溫暖作結,儘可能讓聽者得以貼近,想像這些匿名創作者的生命處境。

　　儘管獨立製作宣傳經費有限，但三位製作人透過各自在唱片圈的管道，對媒體發出採訪通知，「發行記者會在重慶南路某咖啡店的地下室，唱〈上帝！我的男友？〉的 Wayne 戴面具出席，全部的媒體都到了！」張四十三說，當時引起的媒體效應完全始料未及，雖然無法登上電視螢幕，但仍舊收到不少平面與電台通告的邀請。

　　還沒有週休二日的年代，小刀白天在主流唱片公司上班，週六下班後，就開車載著專輯團隊到外縣市跑通告。張四十三還記得某次台中的通告結束後，朋友帶他們到類似卡拉 OK 的老式同志酒吧推銷 CD，在無法迴避婚姻的時代裡，酒吧裡聚集了許多已婚的中年婦女。另外還有幾個大學同志社團，在台大校門口辦了《ㄈㄨˇㄇㄛ》音樂派對，用卡車載來「很爛」的音響，直接在卡車上面放歌，現場有專程來玩的同志朋友，也有路過的學生，「很隨性的類似 Party、演唱會，重點是大家都玩得很開心。」

　　透過音樂去轉述某一個族群的情感、現象或希望，張四十三說，發行這張專輯的目的並不是為了批判，也不是刻意營造某種態度，「是敘述一種心聲，我們只是想要你聽聽看，在台灣有這樣的聲音。」將近二十年的陳年往事，許多細節已不復記憶，當年參與創作的男男女女，有人成

為教授，有人作行銷企劃，就是沒人進入音樂圈。「一個
音樂作品如果可以一直吸引人，是來自作品本身的生命力，
而不是包裝或行銷想法。」這是小刀為音樂產業下的註解。
而《ㄈㄨˇㄇㄛ》這張專輯確實以其真摯的音樂創作，凝
結了那個年代的同志生命樣貌。

■

　　沉寂了幾年時間，鄭小刀獨自開始新的同志專輯計畫：
女同志的詩專輯。小刀原本就愛讀詩，早些年他在九〇年
代文青重鎮──Café 2.31（也是《ㄈㄨˇㄇㄛ》專輯圖畫
的來源處），收購了許多國外的讀詩專輯。概念發想時，
台灣幾乎還沒有讀詩的風氣。「另一方面也跟我身邊的朋
友有關。」小刀解釋，他身邊有許多女同志朋友，經常談
起一些令人震撼而強烈的生命過程，自殺未遂的經驗，或
親人因性傾向附加的傷害和壓力。這些發生在他生活周遭
的事件，讓他想結合兩者，製作一張女同志創作的詩專輯。
　　循《ㄈㄨˇㄇㄛ》的經驗，小刀上網徵選詩作，去同
志酒吧放傳單，也向周遭拉子朋友們邀稿，從三百篇投稿
中選出十二首詩，完成一張實驗專輯《她和她的詩生活》。

募集了詩，但寫詩的人未必是讀詩的人，小刀針對每首詩尋找適合的聲音，再找拉子朋友譜曲，「我會形容一個意念讓她作曲，先收錄讀詩的聲音，再跟譜出來的曲子 Mix 在一起。」被找來合作的詩人與朗誦者堤真摩回顧：「我事先聽過音樂，跟著音樂培養一些情緒，之後進錄音室開始讀詩。」專輯中的〈走吧，我們去看海〉在這種創作方法下，進錄音室一次錄音就完成。

　　2000 年專輯製作完成，直到 2004 年才由角頭發行，「或許這些詩不是頂級，尚有欠缺，但是它是可以觸動人的。」專輯發行後，小刀也因此收到不少匿名信表達感動，深刻而真實。比起《ㄈㄨˇㄇㄛ》，《她和她的詩生活》實驗性質更為濃厚，小刀認為，《ㄈㄨˇㄇㄛ》因為具話題性，因此大眾文化允許它從小眾的產品，偷渡成為大眾文化的旁支，在一般唱片行上架；相較之下，《她和她的詩生活》則僅能在晶晶書店、女書店等特定的性別友善空間販售。

　　「金屌獎頒獎典禮」是在角落咖啡舉辦的專輯發表會，小刀以頒獎的形式，設計各種獎項介紹參與者，出席的人包括可樂王等文化創作者。寫了多首詩作的堤真摩得到「最佳作詞獎」，「獎座就是陽具的形狀，是小刀老師手工製

作，金屬的質感，還真的是『金屎』。」頒獎典禮少不了表演節目，小刀現場彈唱由他譜曲和製作、收錄在《匚ㄨˇㄇㄛ》中的〈撫摸〉；堤真摩則一人雙聲道演唱專輯裡的經典的情歌對唱〈疼惜你的心〉，這首「男女對唱」原本是由 gay 唱女聲，搭配 T 的中低嗓音，聽起來像極了女女對唱。

　　1998 年，台灣曾發行過另一張以同志為主題專輯：《擁抱（台灣同志音樂創作 2）》。這張專輯由當時還是地下樂團的五月天製作，號稱「五月天出道前的第一張概念專輯」，同樣由鄭小刀、張四十三、蕭福德三人製作，同志素人歌手演唱，五月天、脫拉庫作詞作曲。但是，相較於將同志主題作為一個「創作概念」，《匚ㄨˇㄇㄛ》與《她和她的詩生活》的重要性，則在它是紮紮實實由同志族群作為主體發聲的唯二音樂文化作品。

　　彼時，同志遊行還未在這塊土地上萌芽出土，《匚ㄨˇㄇㄛ》即讓一群五、六年級的同志感動落淚；隔了一個世代，長大的七年級生依然藉由這張專輯聽見了同為同志的

共鳴。當年正值熱血青春的匿名創作者們，在這些專輯中
萃取、凝結了九〇年代的同志社群樣貌，以孤獨而傲然的
姿態，存在至今。

吶喊與吟唱
——台灣女同志劇場小史

文 —— 李屏瑤

我要如何　向她呼喚
天生正港的 P　我　在這裡
——《踏青去 Skin Touching》（2004）

她們是很幸運的，因為她們走進廁所絕對不會被
側目。
——《不分》（2008）

我不能在你一些拙劣的嘗試之後跟你說，其實你
當女生比當男生好看多了，你的樣子一點都不適合當
男生，聲音那麼高，身材那麼性感，而當我這樣稱讚
你的時候，你卻告訴我你聽到這些形容詞很痛苦。
——《你變了於是我》（2014）

　　2004 年 4 月，《踏青去 Skin Touching》首演。當時我
正陷在一場慘烈的分手戲碼，有次整理房間還找出未被撕
開、兩張完整的票券。場次是幾月幾號已經想不起來，總
之我沒看到那年的那場戲，那年看了什麼，我其實根本想
不起來了。

　　劇場是個祕密的場域，只在特定的時空開放，有一群
人做了一齣戲，或許宣傳或許沒有，演出通常只有一個週
末，稍縱即逝。可能更像是列車，幾點幾分準時停靠，持
票的人準時上車，然後啟動，你也許可以搭乘隔天的班次，
或者晚上的班次，儘管路線相同，行駛技術穩定，但是風
景難以控制，會帶來細小的差異。

　　作為時間有限、資訊有限的普通觀眾，面對劇場，錯
過的總是比抓住的多更多。穿越時空太過艱難，讓我們後
退一步，嘗試一下虛擬實境的劇場體驗，關鍵字設定為「台
灣」、「女同志」、「戲劇」。關於「女同志戲劇」的定
義有過許多討論，包含女同志的、強調同志角色的、由女
同志創作的⋯⋯行走江湖，難免愛過幾個異女，在此，我
想採取最寬鬆的定義方式，只要覺得這部戲有「拉點」，
就是。

　　解嚴初期，各方資訊紛紛傳入，經濟起飛，股市在

1990 年 2 月創下至今無法攻破的 12682.41 點。台灣第一個女同性戀團體「我們之間」成立。政治方面有點特別，整個九〇年代的總統都是李登輝。

　　儘管鬼才導演田啟元在 1987 年就以《毛屍》辯論「孔子是否為同性戀」開啟同志議題，要等到 1993 年，田啟元推出《白水》，改編翻玩《白蛇傳》，白蛇、青蛇、許仙、法海皆由男性扮演，眾男扭擺身體妖媚如蛇，對白採用疊字押韻，反覆吟唱，法海拆散白蛇許仙一段，隱喻出對同志感情的打壓。1995 年，相同文本，四男版《白水》脫胎換骨成七女版《水幽》；同年田啟元完成了《瑪莉瑪蓮》，改編羅蘭巴特的《戀人絮語》，由兩位女性主演，古典一桌二椅形式，猜忌、挑逗、曖昧，探討兩個人之間可以出現的多種關係。

　　1995 年似乎收獲頗豐，尚有邱安忱《六彩蕾絲鞭》，描述一對女同志伴侶的愛情與生活，幾乎是第一部直接讓女同志現身的劇場演出。年代久遠，留下的資料極少，即便如此，我們還是可以找到演員名單，主演之一是後來的小劇場天后徐堰鈴。魏瑛娟也在此時出現，《文藝愛情戲練習》探討戀愛中的權力關係，四位演員分別飾演異性及同性戀人。

　　女同志小說在九〇年代崛起，1990 年凌煙的《失聲畫眉》獲自立報系百萬小說獎，講述懷抱歌仔戲夢的少女離家出走，在各地隨班走唱的哀喜歲月，也描寫戲班內的女同志戀情，戲班與反串，小生與小旦，歌仔戲中的女同志情誼，還要等十幾年才有出場機會。隔年，曹麗娟的《童女之舞》獲聯合報短篇小說首獎。1994 年，邱妙津出版《鱷魚手記》，「拉子」這稱呼從此成為流行。1996 年，杜修蘭的女同志長篇小說《逆女》，獲得第一屆皇冠百萬大眾小說獎。之後改編的電視劇，是台灣第一部以女同志為主角的電視劇，伴隨六月戲中的假髮，都成為一代女同志的記憶。

　　女節在 1996 年出現，這四年一度的盛會，在當時沒有 Facebook，相關討論不多，最有可能被記下一筆的，是魏瑛娟編導、「莎士比亞的妹妹們的劇團」推出的《我們之間心心相印——女朋友作品 1 號》，劇名直接引用自「我們之間」，三個螢光造型的女演員沒有真正的台詞，依靠肢體、聲音、表情，讓觀眾根據線索，發揮想像力去補滿曖昧的空間，演繹出明確的女同志故事，反應熱烈，大獲成功。

　　八〇年代像是鱷魚的年代，大家都穿著人裝，躲在衣

櫃裡玩，進入九〇年代，從偷渡開始，有對抗，有摸索，有苦難，鱷魚與人類搭起友誼的橋梁，漸漸有共存的可能。

九〇年代的藝文圈風風火火，1992 年金馬國際影展設立「同志影展」單元，放映二十多部同志電影，成為台灣同志運動前期重大里程碑，也是許多人記憶裡的魔術時刻。金馬影展策展人黃翠華找來林奕華協助，推出專題單元，「同志」一詞的挪用大獲成功，從此「同志」與「拉子」幾乎平起平坐，有時還有酷兒。

1994 年，第一家公開對同志友好的書店在公館開幕，是的，那是「女書店」。有了金馬影展打頭陣，第二屆女性影展納入女同志電影，往後也持續秉持同志友善的態度，建構交集與對話，吸引眾多女同志觀眾前往觀影。女影的親密感更強，觀看族群更小眾，每次舉辦都幾乎是場小小的同類聚會。

接下來要講幾個傷心的消息，1994 年，「在社會生存的本質就不適合我們」，北一女中學生林青慧、石濟雅一起離開人世，是台灣年度重大新聞，北一女校長公開表示：「我們北一女沒有同性戀」，有學生特別跑去校長室讓校長看，以證明同性戀的存在。1995 年 6 月，我們失去了邱妙津，她離開後隔年，《蒙馬特遺書》出版；十二年後，

賴香吟整理編輯《邱妙津日記》面世；再五年，那個曾經被眾人指認為邱妙津筆下的誰，航行過鬱悶的無風帶，出版《其後》。1996 年夏天，田啟元因愛滋病逝世。九〇年代走到底，讓我試圖以兩個好消息收尾，1998 年，許多同志心中的家——台灣同志諮詢熱線協會成立，1999 年晶晶書庫在台北公館開幕，彩虹旗在此巷公開飄揚。

2000 年的小劇場，有個核爆級的重大作品，魏瑛娟推出女朋友作品二號，改編自同名文本《蒙馬特遺書》，六名女演員阮文萍、徐堰鈴、蔣薇華、徐珪瑩、馬照琪、周蓉詩皆著白衣，以希臘歌隊的形式敘述、重組文本，捕捉濃烈文字中的掙扎與痛苦，六個分靈體，試圖合成一個完整的邱妙津。演出那年離邱妙津自殺不遠，看戲的多半是拉子，入場時一片蕭穆，入座後鴉雀無聲，參與過現場的人都難忘當時氛圍，與其說是戲劇演出，更像是一場告別式，來的人為別人也為自己哭一場。連演員之一的徐堰鈴都記得，某場演出有觀眾承受不住，尖叫出聲。根據拼湊的現場還原，尖叫的是當時的台大浪達社社長，後來廣為人知的身分是，詩人葉青。

21 世紀之初，氣氛仍然陰鬱，期待觸底後的反彈。

台灣出版了第一本跨性別翻譯小說《藍調石牆 T》，

「幫幫忙」女同志樂團首張創作 CD 專輯出版。如同對幾年前自殺事件的回應，2001 年張喬婷的《馴服與抵抗》出版，以田野調查的方式記錄十位北一女同學的青春故事，是第一本談論女同志如何在校園生存的書籍。此外尚有劃時代的經典，張娟芬的《愛的自由式：女同志故事書》探討女同志的情感、T 婆文化及不分。據說那年代若在書架擺上一本，能夠快速促成女同志們的相認。

2003 年，儘管許多人戴著面具，儘管只有五百人，第一屆台灣同志遊行正式舉辦，大規模地集體現身，在光天化日下被看見。光線終於照射到同志族群，而創作是如何生成的，創作者是如何養成的，如同葡萄酒講究風土條件，當時的氣候環境、土壤養分、栽種地點，都會帶來截然不同的作品與氣味。

彩虹旗一面面揚起，2004 年第三屆女節，迎來了美國知名女同志劇團、有開山祖師奶奶之稱的「開襠褲劇團」（Split Britches），也在同屆女節，徐堰鈴帶來導演處女作《踏青去 Skin Touching》，八位女演員可能是梁山伯與祝英台、是曖昧的女俠、是貓與鶯鶯、是不被看見的黑衣人，用一種俏皮的方式詮釋女同志，有時候只是觸摸，帶來很多意在言外。有點歪歪的，甚至彎彎的，搭配陳建騏操刀

的旋律（其中的〈費洛蒙小姐〉，由那年才要發第一張單曲的蘇打綠主唱吳青峰譜曲）。演出時的劇場氣氛歡快，觀眾反映熱烈，幾乎要掀翻屋頂。

《踏青去 Skin Touching》立下重大里程碑，長久的沉鬱壓抑，在此換上一口新鮮的口氣。徐堰鈴之後的作品《三姊妹 Sisters Trio》以多重拼貼重述女同志故事，《約會 A Date》描寫不同年齡層的女同志生命切片，與《踏青去 Skin Touching》幾乎可以視為三部曲，擴展對於女同志劇場的想像，再度確認疆界範圍，為之後的女同志作品打下堅實的基礎。2011 年的《Take Care》圍繞動物醫院及一對女同志戀人，藉由流浪動物、師生戀情、單親家庭，講述生命與生命之間的照顧。至此，如果要從劇場拉出女同志作品系列，便有了魏瑛娟跟徐堰鈴，前者訴諸曖昧美學，後者貼近人間煙火。關於未來的系列創作者，可能我們還能期待編劇簡莉穎。

由藍貝芝發起，加上台灣婦女團體聯合協助，2005 年獲得「V-DAY」正式授權，《陰道獨白》（*The Vagina Monologues*）舞台劇引進台灣，一年一度的盛大活動，從前期的小劇場圈延展，後期邀請更多的名人共襄盛舉，至今已舉辦過十屆。《陰道獨白》傳達女性身體自主，也成

功激發女性自我意識的覺醒，認同之路更顯清晰。

2006年，繼十幾年前的小說《失聲畫眉》，歌仔戲方面終於出現難得的突破，成功挑戰父權思想嚴密、相對保守的團體，傅裕惠導演、楊杏枝編劇的《可愛青春》注入性別認同與同志議題，讓角色在陰錯陽差的性別轉換後，坦然面對自身情感取向。雖然還需要把女性包裝成另一個男性，才能讓「愛女生」這件事變得安全，但已經讓歌仔戲的同志認同，向前跨越重大的一步。

隔年，三缺一劇團《一百種回家的方法》結合社運及劇場，凝視女同志媽媽群像，婚外戀情中的、努力人工生殖的、無法開口出櫃的，見識曲折挫敗，慢慢找到回家的道路。隔年，第四屆女節降臨，編導演合一的杜思慧獻上《不分》，以她獨特的細膩，討論各種難以釐清的狀態，可能是T婆之外的，語言陰陽詞性的，鋪陳出溫柔的模糊地帶。

2009年，周慧玲的作品《少年金釵男孟母》改編自李漁的話本小說〈男孟母教合三遷〉，同志感情混搭孟母三遷，背景設定在民初，南風盛行，主人娶了男妾回家，主人擔心男妾之後會傾心女人，男妾為表忠誠，選擇自宮，後來更以母親身分扶養主人遺子長大。其中男妾的角色，

亦由徐堰鈴飾演，以性別為主題，扮演中尚有扮演。

2011 年，確定出版詩集《下輩子更加決定》後，葉青自殺。這似乎為時代畫下一個句點，也許有一天我輩回頭看，可以指認出這個人名，然後能夠說，悲傷就停在那裡，葉青載走了邱妙津之後剩下的。

2012 年的女節，編導簡莉穎《你變了於是我》探討變性，女同志伴侶中有人想變性，關係如何面臨崩解又重建。從女性變成男性的身體，另一半該怎麼面對，難道就眼睜睜看著自己變成異性戀嗎？恰好都發生在女節，四年一屆產生奇特的抽樣效果，直接投射出當時的社會現況，從《踏青去 Skin Touching》到《不分》到《你變了於是我》，似乎正好見證議題的轉變，接納的光譜似乎一步步往外走，漸漸變得寬闊一些。

從偷渡到確認疆界，這是一座王國的建立軌跡，一開始的世界太新，必須用手去指。先由祕密集會開始，經歷很多關卡，很多密語，確認子民的樣貌，生成一些只有自己人理解的詞彙。你必須愛過一些人，傷過一些人，參加過一些前女友的婚禮，受傷之後復原，從療癒中理解他人。走過幽深漫長的隧道，女同志與女同志劇場互相扶持前進，路途漫漫，從肅殺到輕快，已經有光，但仍然有長長的路

要走。疆域得開闢向更多地方，接納更多的非我族類。希望你喜歡這段導覽，希望你有看到 2004 年甚至 2015 年的《踏青去 Skin Touching》。

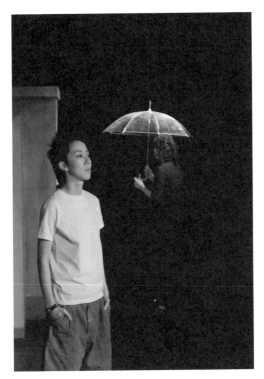

《一百種回家的方法》，2007（陳亮君提供）

《蒙馬特遺書──女朋友作品2號》，2000（徐堰鈴提供）

作者群簡介

李屏瑤　　　1984年生，台北人，文字工作者，畢業於台灣大學中文系，目前於關渡妖山攻讀劇本創作。

凃倚佩　　　畢業於成功大學藝術研究所，從事蔡明亮電影研究；現就讀台北藝術大學美術系博士班，發展法國當代哲學與文學研究。曾任《今藝術》採訪編輯，文章散見於國內藝文媒體，並持續以「感性記憶」為主題，從事文字與影像創作，近期以「愛の記憶」為主題，發表錄像作品《情人》，目前以獨立寫手身分持續不輟地寫作。

陳伊諾　　　本名陳佩甄。國立交通大學社會與文化研究所碩士。曾任出版社編輯，《破週報》執行主編。現為美國康乃爾大學亞洲研究系博士候選人。研究興趣及專長為東亞殖民現代性、後殖民翻譯理論、同志研究、性別論述、台韓比較研究。

陳韋臻　　　自由文字工作者。1983年出生，雲林的同性戀女兒。畢業於國立中央大學藝術學研究所，曾任《破週報》文字記者。遊走在社運、性／別、電影、藝術與文化研究範疇之間。

郭玉潔　　生於甘肅，現居上海，資深媒體人。曾任《生活》、
　　　　　《單向街》主編，路透中文網、紐約時報中文網、彭
　　　　　博商業週刊專欄作家，同時參與同志運動多年，曾擔
　　　　　任les+編輯，華人拉拉聯盟委員。

蔡雨辰　　1983年生，a型雙魚座，桃園人。中央大學藝術學研
　　　　　究所碩士，曾任《破週報》執行主編，文字散見於博
　　　　　客來OKAPI、放映週報、《提案》。

賴柔蒨　　待過《破週報》、誠品，編過《文化快遞》、《現
　　　　　場》，喜歡免費刊物，夢想做一本自己喜歡的小誌，
　　　　　然不學無術，亦懶惰成性，平日寫字維生，與貓酒相
　　　　　伴便足矣。

同言同語系列 12

踏青——蜿蜒的女同創作足跡

總策劃：徐堰鈴
策　劃：藍貝芝
主　編：蔡雨辰、陳韋臻
美　編：劉悅德
發行人：楊瑛瑛
出　版：女書文化事業有限公司
地　址：106 台北市新生南路三段 56 巷 7 號 2 樓
電　話：02-23638244
傳　真：02-23631381
e-mail：fembooks@gmail.com
網　址：www.fembooks.com.tw
登記證：局版北市業字第 162 號
郵　撥：18246901 女書文化事業有限公司
經　銷：吳氏圖書有限公司 (02-32340036)
印　刷：晨捷
初　版：2015 年 12 月 1 日

定價：320 元
ISBN 9789578233980
著作權所有　●　翻印必究

圖片提供：
莎士比亞的妹妹們的劇團、杜思慧、
陳亮君、徐堰鈴、藍貝芝、陳佩甄

財團法人｜國家文化藝術｜基金會
National Culture and Arts Foundation　贊助印行

國家圖書館出版品預行編目資料

踏青——蜿蜒的女同創作足跡
徐堰鈴策劃. 蔡雨辰,陳韋臻主編.
-- 初版. -- 臺北市:女書文化, 2015.12
面; 公分. -- (同言同語系列;12)
ISBN 978-957-8233-98-0(平裝)

1.藝術 2.文集

907 104020572

踏青去 Skin Touching

演出日期｜2015年9月24-27日

演出團體｜莎士比亞的妹妹們的劇團

演出地點｜國家劇院實驗劇場

製作人｜陳汗青

編劇／導演｜徐堰鈴

舞台／服裝設計｜郭敬耘

音樂設計｜陳建騏

燈光設計｜黃諾行

平面設計｜劉悅德

舞台監督｜鄧湘庭

舞蹈指導｜楊乃璇

舞台技術執行｜王彥硯、蔣宗琦、陳定男、陳冠霖

燈光技術執行｜尤恆、宋雲凱、林致謙、黃薪伊

音響技術執行｜顏行揚

技術統籌／執行｜謝小寶

排演助理｜王廣耘、許芃

演員｜杜思慧、張詩盈、鄭尹真、藍貝芝、蔡佾玲、吳維緯、朱家儀、簡莉穎

踏青去 Skin Touching 首演紀錄

演出日期｜2004年4月23-25日

演出團體｜女人組劇團

演出地點｜皇冠藝文小劇場

製作人｜傅裕惠

編劇／導演｜徐堰鈴

舞台／服裝設計｜賴宣吾

音樂設計｜陳建騏

燈光設計｜黃怡儒

舞台監督｜雷若豪

排演助理｜黃紹雯、鄭尹真

演員｜杜思慧、吳維緯、馬照琪、張詩盈、黃紹雯、鄭尹真、藍貝芝、魏沁如

Special Thanks

感謝名單│Kira、Molay、Ping、王友輝、王榆鈞、吳宗恩、松田丸子、邱子謙、
飛、張至寧、張閎涵、張夢潔、梁瓊文、許仟又、傅裕惠、黃紹
雯、黃惠玲、楊汗如、鄭雅之、盧菀宜、謝長裕、韓兆容

台北市客家文化基金會客家音樂戲劇中心、白雪綜藝團、創作社、樹
德科技大學表演藝術系、ＴＲＡＮ、飆 suho
樹火

指導單位│文化部 MINISTRY OF CULTURE

主辦單位│莎士比亞的妹妹們的劇團

贊助單位│台北市文化局　NCAF 國藝會

演出單位│莎士比亞的妹妹們的劇團

你怕什麼（燈光變化）
一張張　一張張
跟我說再見的你的臉
流浪腳步的嘆息
眼淚的路線
遠遠聽見
流浪腳步的嘆息啊
我會怕　來不及親近我自己的心
我怕……親愛的他們說的都不重要
教我愛我的幻想，你比我還清楚如何愛我
喔那些都不重要了
親愛的，快來不及了
我擔心當夜幕低垂
我又會留下眼淚
當你的手觸碰到我的時候，灼熱溫柔

*你知道哪裡可以找到我　只要你找
你知道哪裡可以找到我*
但親愛的，要快！

────── 全劇終 ──────

19. 親愛的我們會不會快來不及

（歌唱音樂進）

親愛的我們會不會快來不及

如果環境不允許、騙術不高（而且你知道大家多少都還有

恐同的焦慮）

是否要等到夜晚來臨

那有什麼地方可以申請PERMISSION

親愛的我們會不會快來不及

如果你要對我表達愛意，如果我要唱歌給你聽

是不是要趁著青春打烊之前

快，不要讓我嫉妒其他人

快，趕在他們面前，愛我

親愛的親愛的不要來不及，求你

我坐在夜晚的牆角，

問我自己「你怕什麼」

算一算歲月

白費多少枉然

夜晚的牆角，怕什麼

（貓生悶氣中。稍久的停頓）

鶯鶯：下午上班還好嗎？

貓　：還好。

鶯鶯：你生氣？

貓　：沒有。

鶯鶯：你明明就有。

貓　：沒有就是沒有。

鶯鶯：還說沒有？

貓　：（凶）你不知道孕婦就是很情緒化嗎？！

鶯鶯：（撒嬌）今天是十週年紀念耶。

貓　：可是氣氛很奇怪。

鶯鶯：你很久沒有跟我說……

貓　：（甜蜜地）……我愛你。

（鶯鶯過去請維緯讓步，鶯鶯翻譜，像是獻給貓的歌。貓坐
著聽。在這首歌曲之中，貓後來會加入隊伍，一起唱）

18. 浪漫餐廳氣氛差

餐廳音樂進。

同一個餐廳場景，貓和那隻鷥鷥還在談戀愛。餐廳裡的十週年紀念節目——浪漫合唱——指揮由維緯擔任，全體團員助興中。貓和鷥鷥過程中產生一些不愉快，可能是因為唱得太糟氣氛差。環境不好。

貓　：（送了一個戒指）……
鷥鷥：（送了一條項鍊）……

（兩人愉快。助興合唱進場祝福，唱，難聽……）

（餐廳音效收）

貓　：今天早上誰打電話來？
鷥鷥：Kiki。
貓　：她打給你幹嘛？
鷥鷥：說十週年紀念快樂。

黑衣人小粒：好複雜。

奶媽：你在等什麼？

黑衣人小粒：等我男朋友。

奶媽：（驚訝）男？！可是這一扇門是女廁耶。

黑衣人小粒：還好他有帶衛生棉可以借我擋一擋。

奶媽：（驚訝）

黑衣人小粒：他是變性人。

奶媽：所以你們算是？⋯⋯（腦袋打結）呃⋯⋯好複雜。

黑衣人小粒：怎麼了？奶媽？

奶媽：奶媽頭痛痛。痛痛。

黑衣人小粒：我知道我知道我以前當T的時候也很頭痛，
　　　　我教你，你就用手敲自己的頭，（敲自己的頭）像
　　　　這樣，（又敲奶媽的頭）這裡，有沒有？

奶媽：（敲自己的頭）這裡嗎？

黑衣人小粒：對對對，就是這樣。

（他們倆不停地敲著自己的頭，看起來很傻，燈漸暗）

黑衣人小粒：有沒有？

奶媽：有有有。

黑衣人小粒：我那個來了。好想上男廁。

奶媽：去啊。

黑衣人小粒：我不敢。

奶媽：又沒有人會認出你。

黑衣人小粒：我就是怕沒有人認出我。

奶媽：原來你是明星？

黑衣人小粒：我本來是T，我現在是婆。

奶媽：（仔細地看了他）喔……

黑衣人小粒：那你在等什麼？

奶媽：我在等我們家相公cue我上台。

黑衣人小粒：喔，你是臨時演員？

奶媽：我是演員。你前面加「臨時」是什麼意思？

黑衣人小粒：喔，沒有啊，我在電視上沒看過你這種角
　　　　　　色。

奶媽：……你可以去劇場看看「真實人生」。

黑衣人小粒：（仔細地看了他）喔……那劇場都是演很好
　　　　　　笑的那種嗎？

（尷尬。停頓）

奶媽：有時候是滿好笑，有時候是好笑到，想哭。

17. 黑衣人 C（上廁所好煩惱）

維緯換回上一場的黑衣人奶媽；另一個黑衣人小粒飾演。兩個人在廁所前面。

奶媽：奇怪了，叫那麼大聲是要幹嘛啊！你以為我喜歡啊？我只是一個演員，我只是「剛好」今天演奶媽，ㄟ那就表示我一定要上女廁所嗎？真是莫名奇妙，我平常上男廁被罵也就算了……上女廁也要被趕出來……真是的……更何況廁所的那兩扇門，本來就讓人很難選擇了……我……（另一個黑衣人小粒出現）ㄟ，那個假裝黑漆抹烏的！

黑衣人小粒：你在叫我嗎？（被驚嚇，停住腳步）怎麼稱呼？

奶媽：我叫奶媽，綽號奶媽。

黑衣人小粒：我叫小粒。廁所是不是很多人？

奶媽：嗯哼。（指觀眾）你沒看到今天女生來超多。

（他們互相上下打量一番，沒有想聊天的感覺。停頓。尷尬）

一株鮮紅的玫瑰
用四季的眼睛　眷顧看護你*
*我會我會

隨時隨地shake一下喔。
到底送她這個好不好？

（合唱）
親愛的我們會不會快來不及
告訴我　該送什麼樣的禮物給你
你是否一直在等待
你是否一直在徘徊

我會送給我的愛人
一顆蘋果　沒有果核
我會送給我的愛人
一扇門　無需鑰匙
我就將會送給自己
你的笑容　在陽光下燦爛
你是否一直在等待
你是否一直在徘徊

*我會　我會
我會送給我的愛人
一顆遙遠的星星
一面清澈的湖水

莉穎：

　　和她交往了一年半，我正在想要送她什麼生日禮物才精采？你知道這一年半來，改變了太多太多就比方說，我從 T Bar 裡的 T 變成她懷中的 P，她本來是抱著喜餅的未婚妻變成我的老公，喔一點都沒錯，時代改變我們的關係轉動轉動，今年我十九歲她二十八，大家笑她老牛吃嫩草實在一點都不好笑，不過他們都是我以前店裡常常借我錢的朋友，我只能原諒這些最棒的朋友所謂最好的認同。送這個（亮出）很有紀念價值啊，我跟她認識的那天，我在吧台 shake 嗯哼 shake shake 啦！他們來臨檢，就把我們帶到警察局，然後，我就被她帶回家了……你當然不信，我自己怎麼想也不信！可是她說「你要相信，警察是人民的保母」。怎麼樣？一點也沒錯！上次我去真好吃買鹹酥雞遇到一群小學生，你知道他們說什麼嗎？你站一下就會看到啦！真的，我們家附近的 T 都超多超帥的！要不要賭？有像澳洲名模 Ruby Rose 的 T，還有像上野樹里的 T，像何韻詩的 T……還有像周美青的 T……為什麼不行？沒錯！時代改變我們的關係轉動轉動……

（歌唱音樂進）

16. 清唱劇 ——「我會 我會」

（清唱部分）

親愛的我們會不會快來不及
告訴我　該送什麼樣的禮物給你
你是否一直在等待
你是否一直在徘徊
我會送給我的愛人
一顆蘋果　沒有果核
我會送給我的愛人
一扇門　無需鑰匙

（莉穎出場並主唱）

我就將會送給自己
你的笑容　在陽光下燦爛
你是否一直在等待
你是否一直在徘徊

那一點在哪？在第五章，「可逆性」——肉的存在理論，209頁，直到一、千、零一頁／夜。（緯也爬上桌子，更色情的語調）梅洛龐蒂從一隻手接觸另一隻手這一身體的「一種反思作用」說起這種「可逆性」現象。我用右手接觸自己正在接觸某物的左手。也就是接觸正在接觸的手。但是在下一瞬間，我可以用被接觸的左手回過來接觸那正在接觸的右手。剛才接觸的右手因此而獲得被接觸者的身分，「下降」到可感覺事物中。「由於在我的手中接觸者與被接觸者這種交叉，手的自身的運動與它所究問的宇宙合而為一體，與宇宙一起記載在同一地圖中。」這樣，觸覺就「在這世界中，也可以說在物中發生」。（維緯微笑對貝芝說）「這樣解釋你可以了解一個T的性快感了嗎？」

貝芝：聽不懂。再說一次。

（維緯突然直接吻她。兩人對視。維緯下場）

（思慧、俏玲、詩盈等人進場，他們一身黑衣帥氣）
（歌唱。燈光變化）

15. T 快感理論 —— 費小姐維緯

貝芝坐在桌子上，維緯基本上在用一種不尋常的方式擦桌子。這段戲，兩人語言與動作的配合，暗示著作愛過程的細節。觀眾看到的也像是一些凝止的時刻、細緻的微動、雕像化的性愛意念。

　　因此「肉」就是「被感覺」這一點本身。「肉」，直接意味著「可逆性」本身。「肉不是物質。它是看得見的東西對觀看的身體、所接觸的東西對觸碰它的身體的一種纏繞。」……某物包含著摺疊回去的事態作為自己的背面，換言之，接觸者是被接觸者，看者是可見者這種重疊的事件。可見者之所以占有我、充滿我，無非是因為正在看它的我並不是從無的底層，而是從可見者的正中來看它，無非是從作為看者的我也是可見者的緣故。（越來越高昂、神聖、感激，有音樂背景似地）形成一個個的顏色或聲音、肌膚、觸覺、現在與世界的重疊、厚度、肉的，正是把握它們的人通過一種纏繞乃至重複使自己出現；是感到自己與他們在根本上性質相同；是返回自身後的可見者本身，作為交換。對於他的眼睛來說，可見者正如他的寫照或他的肉的延伸。因此「肉」就是「被感覺」這一點本身。嗯？

奶媽：了我的罪孽（發音錯誤，成「薛」），

祝英台：罪孽。

奶媽：（演吻狀）你的罪卻沾上我的脣間。啊！請原諒我
　　　無心的過失，這一次我要把罪惡收還（發音錯誤，
　　　成「孩」）。

梁祝：收還！！

奶媽：你剛剛不是說你唸完這句我就叫你嗎？

祝英台：「即興演出」你不會呀？

奶媽：喔？……哎呀，呵呵呵，我懂了（假裝尿急），我
　　　突然想要……哎呀，廁所太多人了，我去上男生廁
　　　所。

梁山伯：我比較喜歡這齣戲。

祝英台：哎呀，戲就是戲，不能比的。

（音樂出，兩人摟摟抱抱下了台）

（過場：撲蝶舞）

（接近華麗的探戈音樂中。上段的梁祝D段落中的兩演員，和
接下來的維緯、貝芝，一起玩捉迷藏似地，在場上穿梭著，另
加入三個黑衣人，若隱若現地，他們追逐，修搓指甲，追逐撲
蝶，放風箏，丟繡球，躲迷藏似地遊戲似地。音樂漸收）

梁山伯：喔！信徒，莫把你的手兒侮辱，

　　　　喔！這樣才是最虔誠的敬禮；

　　　　神明的手本許信徒接觸，

　　　　掌心的密合遠勝如親吻。

祝英台：生下了嘴脣，有什麼用處？

梁山伯：信徒的嘴脣要禱告神明。

祝英台：那麼我要禱求你的允許，

　　　　讓手的工作交給了嘴脣。

梁山伯：你的禱告以蒙神明允准。

祝英台：請神明容許我把殊榮受領。

祝英台：（吻梁）這一吻滌清了我的罪孽。

梁山伯：你的罪卻沾上我的脣間。

祝英台：啊！請原諒我無心的過失，

　　　　這一次我要把罪惡收還。

奶媽（大剌剌進來）：小姐（燈光變化。follow燈收），

　　　　你母親要跟你說話，

祝英台：（掃興狀）……

奶媽：（秀出一張台詞，唸，還兼演）這一吻滌清，（發
　　　音錯誤，成「條」）

梁山伯：滌清……

48

梁山伯：嗯，說的也是，好吧！……那，那又怎樣（唱）
　　　　哪怕是九天仙女我　不愛！

祝英台：（突襲梁胸）

梁山伯：你……你……（突襲祝胸，落空）

祝英台：（突襲梁胸）

梁山伯：你……（正要出手突襲）你哪學來的？！

祝英台：誰像你整天上網？儘是和一些看不見摸不著的
　　　　假人在說話，（兩人玩了一陣）我去英國看了
　　　　不少有趣的戲，愛丁堡戲劇節Robert Lepage的
　　　　《887》……還參加了莎士比亞戲劇工作坊呢！The
　　　　Shakespeare Theatre Festival。（一段羅茱英文序白）

梁山伯：（打斷）Teach me!

祝英台：Follow me!（兩人擺出姿勢，follow打在兩人身
　　　　上，燈光變化）

（以下陷入羅密歐與茱麗葉的情境。祝英台扮演羅密歐，梁
山伯扮茱麗葉）

祝英台：要是我這俗手上的塵污，
　　　　褻瀆了你的神聖廟宇，
　　　　這兩片嘴脣，含羞的信徒，
　　　　願意用一吻乞求你的寬恕。

14. 梁祝 D

黑暗中鑰匙聲。祝英台有手提包和翅膀。
中途奶媽冒入，奶媽身著經典款的奶媽裝。

祝英台：（興致高昂）山伯！（燈亮）

祝英台：山伯！山伯！我回來了山伯……山伯，你在家
　　　　嘛？

祝英台：（唱）生不成雙，死不分。

祝英台：誰！誰在那？（場燈亮）哎呀山伯，你怎麼把自
　　　　己搞成這樣？

梁山伯：（唱）春蠶到死絲方盡～你——是——誰？

祝英台：我是英台呀！

梁山伯：胡說英台他去英國騎馬了他需要的不是我……不
　　　　是我……

祝英台：我去幫你拿眼鏡……

梁山伯：不用了，我已經瞎了……

祝英台：你到底是怎麼了？你看清楚啊，是我啊！

梁山伯：英台？英台去英國找馬……還有馬文才了！

祝英台：你發什麼神經，我有翅膀，我飛回來的呀！

與你，沿著床沿的遊行……我不敢多想，我究竟知道什麼？
只有你的鞋子擺在我的床邊那樣適合。

（音樂進）
（佾玲對著舞台上的水鏡）

　　而我確實就對你說，你的鞋子為何看起來那樣合適，
合適依偎在我的床腳？你用一種專業理髮師的敏感，捧住
我的頭。那是一種溫柔。你懂我，諳水性。不過，往往又
只是，喔只是，適合的床頭擺設。不行，夜闌人靜，現在
我是很容易感覺到愛的，喔，不行！要，就在我們的床上
死去吧！接著我連內衣都沒穿、拿了鑰匙、發動了引擎、
讓凌晨三點的風吹亂我的頭髮、等你一開門、我就要對你
說：在你必須馬上見到我之前，我將會，先找到你。

（佾玲愉快地出場。燈暗）

沒有甩開他的手。空氣裡愛的翅膀開始拍動，他拾著我的手輕撫他的臉、他的脖子、他的胸、他的肚子、他裙子底下……我確定！他非常想要我。呼～太好了！我腦中的冰磚一下子溶化四溢，我突然喜歡上這種，忍耐。「對不起，是我誤會了你」「對不起，是我太喜歡看你待在我家的樣子了」「對不起，我以為你只是好奇」「是我是我對不起，我太捨不得直接捲床單了」兩個有禮貌的日本人就從互說對不起開始了我們戀愛的模式。我們性愛快活，每個當下的浪漫，卻是徹底的慢活。那一天開始，她讓我變得比女人要更女人，我喜歡自己被當成是一個，淑女。

（家儀出場。俐玲繼續）

　　這樣的水溫可以嗎？謝謝。這樣的力度可以嗎？謝謝。請問還有哪裡會癢？啊？請問還有哪裡會癢？喔，沒有謝謝。（笑）我們的戀愛竟然從說謝謝開始。你笑著問我，到底發生了什麼事情？是啊沒錯，我們究竟知道什麼究竟知道什麼……不過就是熱情……一個人浸泡太久的冷水以後，再次踩進熱水裡，那不是熱，那是痛。……我恨你，你破壞著我已經準備好三十歲之後要嫁人的心情……我恨你，我說過我不要再愛上女人……我恨你，我恨你，我現在就要學著恨你……我恨你，愛怎麼不會有損失？……我

13. 理髮師的情人 —— 費小姐佾玲

　　你正穿著廚師的衣服專心煮熟客人的頭髮，想到你每天也問全世界的人這樣的水溫可以嗎我就恨不得能一直坐在你的位子上，每天都給你吹染整燙。在我接連一星期去了三次你店裡直到大家不得不起疑心之後，接著你故意用 Email 寫給我，還特別說這不是快遞而是一封有距離和思念的情書：你必須馬上見到我，因為你有話要對我說。雖然……我知道你什麼話也沒有更無須說出口……對熱戀的人來說多長的時間才稱得上等待，請問（對家儀方向），那是多久多久？

（家儀繼續，對應佾玲方向）

　　喔，她來來回回又一、二十分鐘，她已經在發呆盯著滴雨的屋簷下，盯著我。受不了了我先走……「喔好，你小心騎車慢慢走」明天！我們再聯絡！（笑）Let's keep in touch！他終於以他漂亮的正眼看我多麼害羞。「我走了。」突然他抓住我，「你失望了嗎」他說，「你生氣了嗎」他說，「你誤會我了嗎」他說。「沒有沒有啊……沒有」我當然

12. 等待雨中的吻 —— 費小姐家儀

她坐在地板上，有點像玩辦家家酒的女孩。

　　他在猶豫不敢吻我，跟我說搬家的時候發現了一隻白色小熊從小到國中，「送給你」，送給了我；他在緊張不敢吻我，算了連碰都不敢碰我的手，他眼睛逗留在我的嘴屑要不就是額頭；一件事情，真是太太私密的糗，空氣中我們嚥下口水的聲音和動作，我聽見，這樣越是封鎖越慾望，越讓人把弄小水杯、小桌巾、他給的小熊、小指旁無意被掀起的肉。喔終於，終於他室友出現在門口叩叩叩，他出去切了點水果，我恍惚直聽見外頭「修理玻璃、紗門……」（費小姐俏玲在另一側悄悄進場）喔，難道我們將要因此驚天動地犯下滔天大罪然後自食什麼惡果？都怪我想太多怪你太懵懂。關掉音響他說哎都都都都沒問我要聽什麼……他在徘徊要不要趁著安靜時候對我坦白這幾天來電話那頭的我看不見的笑容，以及是什麼讓你不斷摸索，狂喜的你……還有我（啊）……

梁山伯：誒，勞駕。

（音樂進，燈光變化。山伯和著音樂舞蹈，身段優雅。但梁山伯舞到後來，卻像是個落魄流浪漢，費小姐家儀與梁山伯的身分，在舞台上柳樹附近重疊、相遇、錯身。山伯下場，燈光變化）

11. 梁祝 C —— 電台點播

廣播主持人是黑衣人思慧、貝芝兩人，從屏風後露出兩顆頭而已。

梁山伯：嗯。各位聽眾大家好，我是梁山伯，我想要點
　　　　播一首老歌……因為我上次開了她一個玩笑，後
　　　　來……弄得我們有點尷尬，嗯……我想點播這首
　　　　歌，給我們班上我最要好的祝九妹……

主持人思慧：歡迎歡迎，你就是那個梁山伯嘛？

梁山伯：誒，正是。

主持人貝芝：你好你好，我們都很喜歡你的演出，我媽媽
　　　　她們也是很喜歡的啦。

梁山伯：喔多謝。

主持人貝芝：英台，最近沒有跟你一起飛來飛去嘛？

梁山伯：……沒有，英台她正在英國騎馬散心喝伯爵茶。

主持人思慧：哎呀真尷尬，嗯好吧山伯不要難過喔，聽眾
　　　　朋友那麼喜愛你們，都一定會支持你的，加油喔，
　　　　我也相信他很快就會回到你身邊的！好的，現在就
　　　　請各位聽眾一起來回味這首張洪量的〈美麗的花蝴
　　　　蝶〉……

「Let's keep in touch」，她，她她她她！Oh，nono，她根本根本就沒有看著我說。「在那之後原地打轉一顆陀螺」，我伸出我的手，叮咚叮咚，嘿你沒有給我你的mobile phone number，……one、two、three，喔！原來你後來還有過三任前女友。就像我剛才跟你們說的我們聊起天來就像是故事接力一個接一個永無、停、息的押韻，「你怎麼知道？！我就是要說這個就是要說這個！」……我好快樂。（大口呼吸）我終於破解了三年來的神祕，我們終於甜蜜在另一種安靜：掌心對掌心。我終於說出「我好快樂」……有，15秒鐘的安靜，有！好久好久。

（梁山伯C出，費小姐對梁山伯說。像是對自己說，又像是回應梁山伯C的心事）

原來她心裡的聲音，一直是這句，安靜的熱情。

（follow燈此時轉移照到梁山伯C詩盈身上）

Let's keep in touch……（費小姐尹真下場）

10. 學生服煥然一新—— 費小姐尹真

（音樂進）

（follow燈打在場上的費小姐，她在涼亭上安靜地寫毛筆）

　　我喜歡安靜的她，她的安靜讓我喜歡，她也喜歡安靜，我也喜歡她安靜地喜歡我，總之，我們都很安靜。靜靜地，我們一起讀書，靜靜地，我們騎著腳踏車，靜靜地，她坐上他的摩托車。我懂，她有了男朋友。

　　（音樂停）原來那首歌歌詞裡的他是人字邊不是女字旁，會不會印刷廠印錯了呢等一下，我想一下，喔原來我有時候可以很容易感覺到什麼是愛，但歌詞只是多餘的歌詞的愛……啊，中文真難懂一下子曝光太久一下子色劑不夠，我只想念台中的大太陽照得十七歲的我兩頰紅通。抽屜裡有幾張她的穿台中女中制服的黑白照片黑白分明，我很滿意，這樣就夠……我不懂。他說我們分手吧其實是我說。

　　（跳上桌子）三年後，第一次，星期六，在她家門口跟她道別的時候「Keep in touch」她說，……嗯哼……Keep in touch……嗯哼你的頭髮怎麼只剩三分多？……

現柳樹是假的）不如我們到後台，表示插柳為香
去。請～

（音樂收）

黑衣家儀：鳳兒姊姊先請！敢問兄台……？

（兩人離場，以下對話在布幕後傳來。費小姐尹真進場）

黑衣思慧：我十七，你呢？
黑衣家儀：十六。我敬你如兄……
黑衣思慧：我愛你如弟……
黑衣家儀／思慧：哈哈哈哈哈～

（音樂出）

黑衣思慧：（開門見山的爽朗）在下鳳兒，人稱劍音，只
　　　　　聞劍音不見影⋯⋯

黑衣家儀：（激賞這般個性）喔，在下小蝶，江湖人稱巧
　　　　　雙姑娘，善於易容術。

黑衣思慧：喔，原來是善於易容的巧雙姑娘，身為一名女
　　　　　俠在學校擔任教職。嗯，辛苦了！

黑衣家儀：不敢當，久仰鳳兒姑娘大名，江湖上無人不知
　　　　　無人不曉，小蝶今日有幸一窺鳳兒姑娘的廬山真面
　　　　　目⋯⋯（突然地愛意洶湧，迴避）不知現今電台節
　　　　　目主持得怎麼樣？

黑衣思慧：托福托福。（忽有一蚊子飛來，家儀快手就抓。
　　　　　音樂頓止。兩人對視）

黑衣思慧：（繼續走路，音樂又起）啊！你我不打不相
　　　　　識，算是有緣⋯⋯想江湖上多少險惡⋯⋯不如我們
　　　　　來義結個金蘭⋯⋯將來，也好彼此有個照應。

黑衣家儀：是，如此一來，我與你就不用整日喬裝，費著
　　　　　心迴避旁人那閒言閒語。

黑衣思慧：是，有我在空中cover你。啊，旅途之中就是未
　　　　　帶香燭（環顧舞台四周），觀眾隨身帶的，恐怕也
　　　　　只有指甲剪。不如我們（走到舞台上的柳樹邊，發

9. 黑衣人 B

黑衣人思慧呼喚躲在柳樹下的黑衣人家儀。

對談過招數回合，兩人不自覺扮上了女俠狹路相逢的橋段。

黑衣思慧：（鳥叫口技）ㄆㄅ——ㄆㄅ——ㄆㄅ！

黑衣家儀：你——看——得見我？

黑衣思慧：當然。這是多少？

黑衣家儀：三，八？

黑衣思慧：這樣呢？

黑衣家儀：六、或是一頭牟。

黑衣思慧：這樣呢？

黑衣家儀：二、兔子、YA！

黑衣思慧：正是，我們有開到同一個頻道，所以當然收訊
　　　　　清楚！

（兩人武功過招）

黑衣家儀：是是是，說得好，先生高見。

找隱藏的兩個夥伴。你與我，已經是蝴蝶雙雙對對
　　來（黑衣人思慧進場，行動迅速，俐落神祕狀）。
　　無奈還是……（英台哭泣，場上繞著屏風來回奔跑
　　其實還在原地）

梁山伯：怎麼會呢？（追逐同時見到黑衣人）英……英
　　　　台，你看……見了嗎？

祝英台：還來還來，你自個兒慢慢看吧！（離去）鑽牛角
　　　　尖，最要不得！

梁山伯：（害怕，叫住黑衣人）欸！你，那個黑漆抹烏的！

黑衣人：你……在……叫……「我」……嗎？（走近山伯）

梁山伯：怎麼會呢怎麼會呢？（唱）啊層層疊影疊影層
　　　　層，果然是真果然是真！

（還未唱完，黑衣人手指頭輕輕碰到梁山伯，他便害怕至
極，踉蹌逃出場）

梁山伯：好了英台，愚兄今兒個不是來跟你說相聲的。

祝英台：是是是，不是不是，欸不是來說⋯⋯

梁山伯：（打斷）我是來問你一句真心⋯⋯

祝英台：（光傻子模仿）真心⋯⋯

梁山伯：（認真狀）剛才你回頭更衣，穿越草橋水面之上，（深情款款）是否？是否曾瞥見水中蕩漾著景中之景、魍魎之情？

祝英台：糟糕，中邪了！待我一棒打醒⋯⋯（念咒語一般，燈忽明忽滅）「莊周不夢蝶不夢莊周（電子音樂進）。不夢蝶莊周不夢蝶蝶不夢莊周莊周不夢蝶不夢莊周莊周不夢蝶蝶蝶蝶蝶蝶⋯⋯不夢⋯⋯」去！

梁山伯：（像是解開了孫悟空的緊箍咒）啊我醒了，（祥和的蟲鳴鳥叫音效再次推進）英台，你站在那作什麼？怎麼看起來不高興？誰欺負了你？

祝英台：（嬌嗔狀）原來你心屬他人。

梁山伯：怎麼會呢？

祝英台：剛剛你作了個夢，真不知是惡夢還是春夢？你跟我說，我們的愛情故事裡有四個角色，你分明是欲求不滿！

梁山伯：怎麼會呢？！

祝英台：先是說更喜歡我男裝時候的打扮，又跟我講去找

梁山伯：這齣戲不只你我，還有其他兩個人。

祝英台：ㄟ？

梁山伯：既是女人又是男人，又是兩男，還是兩女，所以更可以看做仍然一男一女。

祝英台：梁兄你在說些什麼呀？

梁山伯：說！其他兩個演員在哪裡？快！你快去把他們找出來！

祝英台：什麼？

梁山伯：無怪我看著你，（缺憾感）心裡邊又不覺得全然是你⋯⋯英台呀⋯⋯

祝英台：怎麼說？

梁山伯：無怪我看著你，（狂喜感）心裡邊又不覺得全然是你⋯⋯英台呀⋯⋯

祝英台：我倒沒這麼想過⋯⋯

梁山伯：你看，祝公子愛上了梁相公⋯⋯

祝英台：沒錯！

梁山伯：凌波配英台⋯⋯

祝英台：可以這麼說！

梁山伯：（拍手）那就對了！那就對了，一、二、三、四⋯⋯當年在場的，一定還有其他兩名演員在同時錄影！

祝英台：哎呀，鬧鬼了?！

男人般的氣力）

梁山伯：（倒吸一口氣）喔，我懂了，就像我希望賢弟你
　　　　就是九妹九妹就是你，但又喜歡看你穿著同我一樣
　　　　的水紗、我不是凌波你不是樂蒂，卻總也能琢磨出
　　　　相愛的道理。哈哈哈哈，賢弟果然又回到原來拘謹
　　　　聰明的你，與梁兄文墨相惜，哈哈哈哈，（燈光變
　　　　化）妙啊妙哉……慢！（醒過来）
祝英台：（掏出手帕）梁兄？（等他的反應，隨時怕他又
　　　　吐血）
梁山伯：慢！

（緊張的音效中，她開始倒退行走，手筆劃著，要抓住什麼
似地琢磨著）

祝英台：怎麼啦，梁兄？（對觀眾）哎呀！我老是胡亂說
　　　　話，害梁兄老是聽了就吐血……

（以下表演兩人像極了說相聲）

梁山伯：我懂了，原來一共有四個人。
祝英台：啊？

8. 梁祝 B

梁山伯徘徊樹林間，欣賞書畫又或窗外竹林鳥語，忽見換男裝的祝英台。

祝英台：我換裝很快吧？

梁山伯：（開心）很快很快，（繞了祝英台一圈，端詳著）愚兄幾乎認不出你來。

祝英台：（羞笑）最好是……

梁山伯：最好是什麼呢？

祝英台：你古人啊？現在一句流行行話「最好是」，意思表達說「最好是這樣」，或者呢也可解釋為「最好不是這樣」。

梁山伯：那到底是是這樣還是不是這樣才是最好的呢？

祝英台：欸！現在人在乎的不在用字遣辭，重在語、氣、表、情……

梁山伯：是是是，愚兄才疏學淺，不如賢弟滿腹文章……

祝英台：梁兄，你看仔細了……

（她挑逗梁山伯，賣弄身段。一會擺出妖嬌姿態，一會展示

愛，是誰？別那麼早結束我想停在這一刻，這一刻我是很容易感覺到愛的，你是誰？你放開手衝著我笑，很快地對我說，老師，你聞起來有點馬鞭草。有點馬鞭草？！有點馬鞭草？！我自己怎麼沒聞到？你把我丟在人來人往的學校長廊，讓我看著你飛快的背影，告訴我的耳朵你的鼻子裡沾了我的味道？一個學期過去，你不在課上我根本不需要點名。「藝術概論」恢復了它老掉牙的平靜。第一堂課還沒過去，你卻出現在窗戶口，揮揮手，要我專心上課待會再說。趙平，有！我笑了，你也笑了，我不想再等待什麼，所以我開始無言地注視你四分鐘，我看著你從害怕到忘記害怕，看著你從學生到忘記自己是學生，看著你的勇敢，在最後一刻扶住了我將要傾倒的脆弱，然後我說，不知道為什麼，我好像聞得到你身上的味道。你站近一步，說，是這個味道嗎？那天晚上我們第一次做愛，他壓在我身上我感覺異常奇異，好輕好輕，像一張白紙的重量，一張年輕羽盈白亮的天使，我會怕。但，直到我們對視十秒之後。那張紙很快地，燃成了一團火。

（費小姐貝芝退場，燈光變化）
（音效，蟲鳴鳥叫，梁山伯B早已在場上）

7. 趙平的平——費小姐貝芝

（燈光變化。follow燈在費小姐身上）

　　趙平，有！單名？對！綽號？趙平。每星期四早晨點你的名，98 個學生裡，我只認識你，你精神抖擻的答「有！」……那聲音，適合踏青。趙平頭上的顏色像是西門町，交出考卷的手指修長白皙，令人屏息。趙平的單眼皮上牽掛著不著痕跡的眉，笑起來彷彿沒有過去，趙平就是茉莉茉莉就是趙平，像是男孩更像女。我與趙平，冥冥之中的民謠。這堂課明明叫做「藝術概論」，你偏要用周杰倫式的 R&B，請你口頭說明你的口頭報告，你大剌剌地繼續手舞足蹈，即興著達文西了不起的發現與發明，拍照的拍照、錄影的錄影，你還無心地丟了一句：「喔喔喔～在這個世界上我最喜歡超級無敵宇宙霹靂最最最最聰明最美麗的 Kristin 老師！喔耶～babe～老師我愛你！」上傳的影片我看了 33 次，聽不進你荒唐幼稚的念白，我只看見你扭動的身軀，是誰在開玩笑是誰在誘惑？是誰？你搞住我的眼睛要我猜，是誰？你不發出聲音我卻開始心跳加速手心冒汗，到底是誰？我一邊笑一邊知道我已經感覺到

梁山伯 B：思～慧九～，（改口）四九，下去，把桌子擺
　　　擺，夫人和我要來共度tea time了！

俠女思慧／俠女家儀：是，相公。

梁山伯 B：（似乎也聽見黑衣人）哎呀～是我的「夫人」
　　　英台來了嗎？四九，你有沒有聽見誰在說話？

俠女思慧：相公，您先到涼亭那歇會兒，這裡的太陽太
　　　大，曬得人頭昏昏的……

梁山伯 B：好吧，快去吧。

俠女思慧／俠女家儀：是，相公。

（兩人輕功飛去，順便換了場景）

（山伯B坐在涼亭上，欣喜地等待著）

6. 黑衣人 A

這段的黑衣人家儀更像俠女的性格及動作。

思慧原裝束，身分閃爍，有點像來不及換對衣服的侷促。

中途梁山伯B小俏冒入，又離去。

俠女思慧：（俠女般機靈）有風！（音樂起。音樂有神祕氣質，替代武俠片中常見的風聲、步聲、拳聲、刀聲等）究竟是誰？誰在那邊躲躲藏藏？！

俠女家儀：（佇足）你在叫我嗎？

俠女思慧：說！偷偷摸摸來者何人因故而來什麼人指使？說！

俠女家儀：你說話一定要那麼快嘛？我……（改口），你？看得見我啊？

俠女思慧：開口閉口仍是廢話不如不說！只管看刀！（一陣武打動作）啊好身手……

梁山伯 B：住手！

（詭異的音樂停止，燈光沒有理由就突然變成烈陽天）

的注意力，「我要對你們大家 come out，這是我的女朋友，而且，我每一次都有先洗手」……每個人都笑了，笑得很久，因為他們喜歡做作的聽見「同性戀」三個字，就如同 come out 確實被發音……

（音樂進）

　　我的朋友及他們的朋友都笑到呆掉了！笑到壞掉了！我開始 fade out……fade out……fade out 自己在所有笑聲裡默默流淚，我在所有笑聲裡有所幻覺你對我說：「我早就玩過等待的遊戲……你知道如果，如果那個女孩不答應，我會讓風雲變色，捧著珍珠般的眼淚，求她哄她直到時機成熟，她會點頭」……在笑聲的慢動作裡，我聽見自己的眼淚被你的吻這樣一顆顆啄食、吸吮。你究竟你究竟是誰？

（舞台上電風扇開啟，音樂漸收）
（燈光變化，風吹動窗簾，彷彿是個深夜的荒郊）

5. 雞丁波羅蜜波羅蜜多雞丁心經 —— 費小姐思慧

（燈光變化。follow燈進，打在費小姐思慧身上）

我披著你的衣服在洗衣店，（聞）嗯～最該洗的是這件，最後沒有丟下水；我穿上和你完全不搭調的白色洋裝，參加你的朋友的餞別聚會，等著被其他人注意到，昏黃燈光裡發亮的我是你的 girlfriend；我說你去申請電話號碼熱線，這樣我們會比較省錢，喔喔喔，各位同學不要誤會，我依舊還是你們大家的寶貝。「來來來！這一道菜叫做『甘之如飴』」。ㄟ？為什麼不行，亂講你跟他才是母雞帶小雞，講什麼鬼話我當然還是最愛你，我也愛你、愛你愛你……囉唆！快吃我創意的波羅蜜雞丁……後來我們一起看《Go Fish》，肚子裡裝了雞丁之外還有一些回憶，（閉上眼）時間就停止在現在，現在，我是很容易感覺到愛的，我又重新愛上那個以前我愛過的她……噓！你們答應我離開劇場就忘記，我也羨慕那邊藍色的沙發，黏著一對紅色的異國戀情……窗外吹進遊蕩的空氣，一陣陣，閃呀閃的，冰淇淋順著甜筒沾滿我的手，我大膽到可以就這樣說：我可是最最最最甜的蘋果。但是奇妙的她開始表演轉移了我

梁　：我們死都死了還有什麼好怕！（停頓。黑衣人的罐
　　　頭笑聲）

祝　：（回到原速度，誇張）說的也是，日不出西山鐵樹
　　　還沒開花我們就掛，想當年⋯⋯

梁　：你我相遇我十七。

祝　：你我斷魂我二十差一。

梁　：現在？

祝　：才是我們的大好時機！

梁　：大好時機那就⋯⋯

梁／祝：快快更衣！

（四人下場）

紅妝，只是這幾年來一直想對你說，愚兄真正喜歡的，是你男裝打扮吟誦四書五經的模樣……

祝　：這麼說來（思索），……梁兄……是個ＴＴ戀者？
　　　（黑衣人的罐頭笑聲）

梁　：（生氣）ㄟ？愚兄明明是個男人，怎麼把梁兄比作是Ｔ了呢？

祝　：梁兄為何動怒？Ｔ這個名稱聽起來莫非刺耳？Ｔ又不是妖魔鬼怪，我看你呀，書獸畢竟是書獸～（黑衣人的罐頭笑聲）

梁　：隨你怎麼說去，說你好話反倒被你占便宜！

祝　：喔？對不起對不起對不起……只不過，梁兄所言，當真？

梁　：當然是真的！

（以下加快）

祝　：句句屬實句句押韻？

梁　：句句押韻句句屬實！

祝　：那麼倘若賢妹今日而後，皆以男裝出現兄弟相稱，梁兄如何與我同房？

梁　：我自有妙方。

祝　：那，你家花轎如何明媒正娶我如何做你家的大姑娘？

4. 梁祝 A

燈亮，梁山伯與祝英台在涼亭高處亮相，兩位黑衣人卻大笑不已。梁祝身後的兩名黑衣人如影隨形，手持他們死後的蝴蝶翅膀，像是操偶人，他們也負責發出「罐頭笑聲」，偶爾，表情卻又過於誇張或驚訝了。

祝　：梁兄……
梁　：賢妹……
梁　：（注意她的服裝）賢妹……
祝　：梁兄……

（停頓，裝作閒聊狀）

梁　：愚兄有件事，就是未能說出口。
祝　：梁兄有何見教，但說無妨。
梁　：愚兄……還是喜歡你男裝時的打扮。
祝　：喔？梁兄啊，你可否記得，英台若是女紅妝，梁兄
　　　願不願配鴛鴦啊？
梁　：（點著頭）配鴛鴦，配鴛鴦……就怕你英台不是女

英台郎中：員外聽了……（音樂奏起，唱）一要東海龍王
　　　　角，二要蝦子頭上漿，三要萬年陳壁土，四要千年
　　　　瓦上霜，五要陽雀蛋一對，六要螞蝗肚內腸，七要
　　　　天山靈芝草，八要王母身上香，九要觀音淨瓶水，
　　　　十要蟠桃酒一缸。倘若有了藥十樣，你小姐病體得
　　　　安康。

祝父：先生，你這十味藥，簡直是開玩笑！

（音樂後奏中）費小姐詩盈：

　　費洛蒙小姐特別喜愛《梁祝》，在我們排演《梁祝》的時候，也給了我們很多的指正和建議，他特別提供了他珍貴的日記作為 research 的來源，我們很榮幸獲得他的首肯，今晚也會在演出中為大家朗讀演出這本費洛蒙小姐的生活日記。而（觀眾席中尋找，發現），她今天也特別蒞臨現場了，嗯哼，相信大家用感覺就可以感覺到了，對吧？只是我們這裡就不特別張揚是第幾排第幾位了。只不過，待會費洛蒙小姐如果看戲看到一半就跟你搭訕，請不要被她的舉止嚇到，因為她太容易就可以感覺到——愛——了～

（詩盈翻譜、抬頭看觀眾，燈暗，下場）

（暗場中，開始播放《梁祝》的劇情）

英台郎中：喔，她得的是這種怪病……

祝母：啊？怪病……

英台郎中：這種病嘛，藥方倒有，只是藥引難求。

祝父：只要治好小女的病，不論任何珍貴藥品，我都不惜金錢！

英台郎中：可是這幾味藥引子實在太難找了。

祝父：哦？先生你不妨說說看。

可以收聽　你的聲音
可以聽到　綠草如茵

她聽見自己心底深處的聲音
她風箏一般的衣裳飄呀飄
陽光下她和影子飛呀飛
疊影不分倆雙雙
飄呀飄　飛呀飛
疊影雙雙倆不分

（多數演員退場，留下詩盈、貓、鷥鷥）
（錄音音樂出。貓和鷥鷥作誇張的動作，口型配合錄音帶中
的聲音）

貓（動作）：我哭，我哭一聲山伯啊
鷥鷥（動作）：我叫，我叫一聲梁兄啊

（貓與鷥鷥退場）

費洛蒙小姐有很多的心事
從來不說出
沒人看過費洛蒙小姐
踏出家門一步
一有人開門打招呼
她就完全變成家具的一部分
她只想在自己家裡放風箏
啊啊啊　費洛蒙小姐的風箏
屋頂上　費洛蒙小姐的風箏
那風箏　其實你一抬頭就會看見

（錄音）
梁兄啊
有花堪折直需折
莫待無花惹心煩

收音機裡　傳來遠處的聲音
收音機啊收音機
我要如何　向她呼喚
天生正港的P 我在這裡
收音機啊收音機
告訴我哪個頻道

為什麼她會知道
古今中外那些 T 婆的祕密
告訴我為什麼為什麼
她居然說她早有預料

（錄音）
梁兄啊，英台若是女紅妝
梁兄願不願配鴛鴦

喔！她是叛逆的野女孩
喔！她居然把世界顛倒過來
你看你看！都是她的錯！
就是他！不男不女的妖怪
她是女巫，給她穿黑色的衣服
她是女巫，把她給關起來！

（念白）梁兄啊～
不！我不要做個隱形人！

可憐的可憐的　黑色蝴蝶
費洛蒙小姐躲在家裡的衣櫃
餓了七千三百天

3. 歌曲《費洛蒙小姐》

費洛蒙小姐費洛蒙……
費洛蒙小姐費洛蒙……
費洛蒙小姐費洛蒙……
誰會想到毛毛蟲長大了變蝴蝶
誰會想到祝英台愛上了梁山伯
只有　費洛蒙小姐費洛蒙……

只有只有　只有只有
費洛蒙小姐費洛蒙小姐費洛蒙……
祕密的氣味只有她懂
黑大衣的女人費洛蒙
隱形在愛情的空氣中
黑大衣的女人費洛蒙

為什麼她會知道
毛毛蟲和蝴蝶的關係
為什麼她會知道
梁山伯與祝英台的愛情

有（拿起詩盈手上的樂譜），上菜要快！（指揮起來……）

（前奏進，各角落的其他六名費小姐進場歌唱舞蹈）

（音樂進……）

　　0713，我忘了我怎麼會忘了？她的生日，我的第一個，愛的，她的生日……我的她，和她熱戀的我如同誓言設下了號碼，她的生日當然她的生日，我真的忘了，真的忘了，忘得一乾二淨，忘了我曾經和「她」在一起，忘了我不得不彎腰蹲下繫那已經鬆著走過三條街的鞋帶所以放掉而暗自擔心待會還牽不牽得到那雙手；忘了我們一起走過的雜貨小舖，是呀那鄉間的小路已經在她走後被雜草層層包圍起來不見了蹤跡，我曾經騎著腳踏車來回尋找，但就是迷路；而她帶我去過的肉粽攤子為什麼一個人吃，就是變了味。然後，我從小姐手上接過截了角的存款簿，這家銀行的契約畫下了終止。裡面雖仍留著黑色鉛體的存提紀錄，不過已不再具有任何效力。

（音樂結束）

　　0713，我的她，我的密碼，停頓許久的雷達再度重新啟發。（燈光變化）請你，回想一下。（對觀眾）「小姐，請問，妳的密碼？」

貓　　：在餐廳別用異樣的眼光看我們，我很奇怪嗎？還

2.「當雷達重新開啟」── 費小姐詩盈

（follow燈打在詩盈身上）

　　我翻開塞了滿滿抽屜卻不見得會一一用到的各家銀行存款簿，好好重新檢視一番。理財專家說未超過一定金額的存款數目將不予計息，最好集中管理比較划算，是呀，可是我抽屜存款簿裡，像四處可見的 CITY CAFÉ，個個只要 25 塊錢。夏日一個午後艷陽照著，揹著裝滿存款簿的包包的我，不同銀行不同大廳一一拜訪，舊愛終究敵不過新歡，被截了角的本子總是超過二十年以上的抉擇，最後終於，一次電梯自動門，我擁有第一本銀行簿的那一家，櫃台小姐頭也不抬熟練的問，「小姐請問妳的密碼是什麼？」……「小姐請問我的密碼是什麼？」我的大眼睛意外地看看看得她一點也不驚訝，「我的密碼？」「妳當初開戶時的密碼！」「我……我完全沒有印象……」「麻煩妳的身分證……」乖巧的我，開啟皮包裡夾層中的身分證的是小學時候的我，她接過照片，上上下下，她和我同時想，看起來和現在實在沒什麼兩樣，嗯沒變沒變是看起來沒什麼變啊。「0713」，她說。零柒壹參。

貓　：你在看什麼？

鶯鶯：看妳啊。

貓　：我現在這樣，還會性感嗎？

鶯鶯：最性感！我眼裡只有妳……

貓　：你說下個月就可以登記結婚？

鶯鶯：對呀，下個月我們的配偶欄、子女欄就可以一起填好了……妳？寶貝，怎麼哭了呢？

貓　：我太高興、太高興了！終於不用再穿這些奇怪的戲服了。

鶯鶯：別哭啦，寶貝，我們今天是來慶祝的！

貓　：對！十週年快樂！

鶯鶯：十週年快樂！

（費小姐與貓四目交會。燈光變化。餐廳音樂收）

1. 貓與鷺鷥在餐廳

費小姐詩盈進場，此時看了兩動物一眼，餐廳音樂進。

愉快的貓與鷺鷥在餐廳私自聊天。

一小段貓與鷺鷥的默劇。貓懷孕了，鷺鷥摸著貓大大的肚子，兩人洋溢著幸福。

鷺鷥：你什麼時候來的？

費小姐詩盈：（想了一下）我是新來的。（費小姐拿食譜
　　　過來招呼）嗯，請問兩位小姐點些什麼？

貓　　：有魚嗎？喵～

鷺鷥：一個鱈魚快餐……（她盯著費小姐出神）一個……
　　　鱈魚快餐。

貓　　：寶貝？！

費小姐詩盈：請問是兩個鱈魚快餐？

鷺鷥：喔，對……

費小姐詩盈：請問咖啡、奶茶先上嗎？

貓（同時）：不用！／鷺鷥（同時）：好啊！

思慧：反正我們在他們眼裡就是妖怪。

尹真：對！反正他們不把我們當人看！

思慧：對！不要讓恐同者不開心。

（最後，原黃梅調錄音音樂進。觀眾席燈開始漸暗）

尹真：好喔。

思慧：不要再說「喔」了喔～

（錄音）彩虹萬里百花開，蝴蝶雙雙對對來，

　　　　地老天荒心不變，梁山伯與祝英台。

尹真（觀眾席快幾乎全暗）：Oh my God！欸欸欸，我喜

　　　歡的那個正妹來看戲了！

尹真：「拉子蛋糕」。

思慧：「拉子桌遊」。

尹真：「拉子補習班」。

思慧：「拉子養老院」。

（兩人玩瘋了）

尹真：「拉子百貨公司」、「拉子感應自動門」。

思慧：「拉子文創」……「拉拉山」！

（笑到擦眼淚）

尹真：我們這樣對嗎？

思慧：滿天飛的便利貼標籤！

尹真：最方便的就是7-11。

思慧：是的，七點以後，十一點以前，我們都不在家。

尹真：因為我們馬上要上台演出啦，有事請留言。

思慧／尹真：（一起）我們會儘快回電！

尹真：寶貝！

思慧：寶貝，我們要穿什麼出門吃飯？

尹真：嗯……妳打扮成鸞鸞，我穿貓咪裝好了，免得大家
　　　不知道我們是拉子。

尹真：我一直想找一個愛茱麗葉的女人談戀愛。沒想到我
　　　們各自慾望投射的model是一對，難怪我們那麼登
　　　對。

思慧：對對對，我從小到大，就是一心一意想找一個會愛
　　　上梁山伯的女人……談戀愛、登記結婚、生子、一
　　　起買尿布、付房租、一起養貓、同志遊行、一起裝
　　　假牙、一起看心理醫生……

尹真：（打斷制止，換氣氛）ok……（裝驚訝）我到今天
　　　看到本人我才知道原來這個聲音是你。好意外喔，
　　　只聞劍音不見影啊！看到你……ok你知道，我白天
　　　在學校教歷史……晚上，我是很容易就感覺得到愛
　　　的……

思慧：（搶接，咳嗽）晚上就一邊演出一邊改寫歷史。

尹真：Oh，演出就是歷史？

思慧：對啊，你看觀眾大家都來了，有人參與就叫歷史。

尹真：所以他們都是來看我們的baby？

思慧：對！將來女同志的baby會越來越多。

尹真：那我們還可以開「拉子托兒所」。

思慧：好方便喔。

（兩人開始無厘頭地一直笑）

　　　　『喔』」、「什麼什麼『喔』」，這樣。

尹真：都一樣啦！你不要學那些「好喔」、「可以喔」、
　　　　「ok喔」，你這樣語言智障小朋友長大以後就只會
　　　　學你！

思慧：好啦，我們剛剛在講《梁祝》。

尹真：（馬上接話）是的，其實台灣的戲劇可以多多嘗試
　　　　中文的創作，因為中國古典戲曲也可以很當代，如
　　　　何向傳統借鏡，利用文化中的身體、音律、象徵、
　　　　典籍甚至俗民文化的（話鋒急轉，陶醉）我喜歡凌
　　　　波演的梁山伯，因為她傻傻癡情的樣子好可愛。就
　　　　像你一樣！

思慧：（歡欣）那……那你像誰？

尹真：茱麗葉～不然我怎麼會演《梁山伯與茱麗葉》？

思慧：可是梁山伯、茱麗葉這兩個角色結局都是悲劇收
　　　　場。

尹真：癡情！浪漫！揮灑烈愛！懂不懂啊你？！

思慧：我～本來要演梁山伯的。

尹真：喔？麻煩給我音效！（他們自己製造很差的鍋蓋音
　　　　效）真的嗎？怎沒來audition？你長的那麼斯文秀
　　　　氣，喔好可惜喔，人家好想跟你一起……唱戲喔。

思慧：（故作神祕）嗯……你知道我是藝人……不方
　　　　便……

尹真：剛畢業嗎？（咳）……思慧姊你好，你說話好多「喔」喔～各位聽眾朋友們大家好！

思慧：哇～年輕真好！你看你，水嫩水嫩白裏透紅，身上膠原蛋白簡直快爆漿了！

尹真：哪裡哪裡，

思慧：這裡這裡，

尹真：喔好痛，不要捏我的臉啦，

思慧：可不可以跟我們介紹一下？關於這次新的製作《梁山伯與茱麗葉》的trying。

（音樂〈訪英台〉段落）

尹真：我們就是一直try 一直try一直try 一直try，try到我們都不想try的那一次就成功了。

思慧：所以是醞釀了多久呢？

尹真：前前後後……大概……十年吧，喔不，是十一年，對，十一！對不對寶貝？

思慧：對！但是你跳話題了！

尹真：你沒聽人家說孕婦就是會跳話題嗎？

思慧：喔。

尹真：你說話不要一直「喔」「喔」「喔」。

思慧：我沒有「喔」「喔」「喔」。我是「什麼什麼

序場

觀眾進場，預錄7分鐘錄音開始播放。

應該算是一個廣播節目的播放。觀眾偶爾聽見梁祝黃梅調的原聲帶剪輯片段，但偶爾又會意外地聽見主持人與對談人私密的交談。觀眾分不清楚這是在聽節目，還是在偷聽隔壁一對拉子情侶之間的談話。我們不確定她們是誰，從哪裡發出聲音，有時候，她們好像人就在現場，對觀眾說話。

錄音播放同時，舞台上有些光亮，有兩個黑衣人老是小心翼翼地穿梭舞台，好像是工作人員，也好像是不小心闖入舞台的觀眾，也好像在注意著哪位特別來賓。這個氣氛，也使我們不確定舞台上是否已經準備好今晚的演出。

思慧：各位聽眾剛剛我們所聽到的喔，就是這週末起重新上演的邵氏電影《梁山伯與祝英台》的「十八相送」喔……

尹真：哇～真的是百看不厭！

思慧：恰巧喔今天非常難得喔，我們特別邀請到了實驗劇場新點子劇展《梁山伯與茱麗葉》的女主角，也是我們現在最年輕，最夯，剛剛從藝術學院畢業的鄭尹真小姐喔，來到節目現場喔……

演員出場順序

場　　次	尹真E	佾玲Y	思慧D	維緯W	貝芝B	家儀J	詩盈S	莉穎L
序場（觀眾進場中）	錄音對話		錄音對話	黑衣人		黑衣人		
1　貓與鷺鷥在餐廳	E貓		D鷺鷥				S費小姐	
2　當雷達重新開啟	E貓		D鷺鷥				S費小姐	
3　〈費洛蒙小姐〉	E貓	Y費小姐	D鷺鷥	W費小姐	B費小姐	J費小姐	S費小姐	L費小姐
暗場：十味藥					（快換）	（快換）	（快換）	（快換）
4　梁祝A					B英台	黑衣人	黑衣人	S山伯
5　波羅蜜多雞丁			D費小姐					
6　黑衣人A		Y山伯	D費小姐					
7　趙平的平					B費小姐	J女俠		
8　梁祝B		Y山伯		W英台				
9　黑衣人B			D女俠			J女俠		
10　學生服煥然一新	E費小姐							
11　梁祝C 電台點播			D露頭		B露頭		S梁山伯	
〈美麗的花蝴蝶〉						J費小姐	S梁山伯	
12　等待雨中吻		Y費小姐				J費小姐		
13　理髮師的情人		Y費小姐				J費小姐		
14　梁祝併D	E山伯		D英台	W奶媽				
過場：撲蝶舞	E山伯	Y黑衣人	D英台	W費小姐	B黑衣人	J黑衣人	S黑衣人	
15　T快感理論				W費小姐	B黑衣人			
16　〈我會我會〉		Y黑衣人	D黑衣人		B黑衣人		S黑衣人	L費小姐
17　黑衣人C				W奶媽				L黑衣人
18　浪漫餐廳氣氛差	E貓	Y費小姐	D鷺鷥	W費小姐指揮	B費小姐	J費小姐	S費小姐	L費小姐
19　〈親愛的我們會不會快來不及〉	E貓	Y費小姐	D鷺鷥指揮	W費小姐	B費小姐	J費小姐	S費小姐	L費小姐

編導的話

　　本劇是以「梁祝故事」、「費洛蒙現象」、
「隱形人」主要內容的剪裁穿插，寫作而成。並
強化愛情的遊戲性格、性別議題的延展、女同情
愫的日常切面。劇情的可逆性、演員分飾角色的
多樣性，提示「趣味」是愛情互動中不可缺乏的
活力與生機，同時也為女同志邊緣的處境發聲。
2015 年重演之際，就視覺、演員、時間等等變化，
因而在文本上也有了調整。

膚慰子 Skin Touching 2015

徐瑞珊 —— 著